CATCH

國士無雙之電影出生日記

001

文字｜盧瀚

攝影｜焦正德

→ 前言

我是盧泓。與世界相處二十六年，仍然在尋找與之和平共存的模式。
「世界上，到底什麼是值得為之而活的？」
我一直在懷疑，我們活在世界上，為的是什麼？

我從小乖乖唸書，考上台大法律系，以為從此我可以功成名就高枕無憂，
卻發現生命並非如此簡單，難的不是我要賺多少的錢、成就多少的名，而
是我賺錢成名，為的又是什麼？我很困惑，於是我轉念台大新聞所，希望
跳出法律狹窄的思維，瞭解更多關於社會的真實，卻發現那裡仍然是一條
死路，儘管新聞讓我們看到很多資訊，卻都是表面膚淺的現象，只是短暫
的消費，沒有生命終極的意義。

然後我才知道對我這樣的「優等生」來說，死路是必然的。我從小遵照
社會、學校的規範，走在一條社會約定俗成的路上，完全沒有自己的想法
與思考，所有的作為都只是為了成為一顆社會上適用的螺絲釘，最終成形
的，並不是我真正的自己。

什麼是自己？什麼是存活的意義呢？我開始嘗試尋找答案。

→　　　→

文字｜盧泓

1979年生，台大法律系學士／台大新聞所碩士畢業。
雖然從來沒學過影像，但深信生命有太多可能性，所以開始拍片，作品包含電影短片、紀錄片、新聞報導、廣告、MV。「人生太過於無聊，
所以必須想盡辦法玩爽，嘗試各種不可能的挑戰」，是他負面卻積極的人生哲學。目前是電影編劇、廣告／電影導演，
正在努力拓展夢想的深度中，
未來的夢想是拍一部屬於自己的偉大電影。「創作的重點是感動自己和自己身邊最重要的人」，是他創作的唯一動機。

攝影｜焦正德

生於1977年，現為攝影記者。記者工作之外，以擔任過數部國片的劇照攝影。
自《十七歲的天空》起始與三和娛樂合作平面攝影工作，
《十》片之後，亦負責《宅變》、《人魚朵朵》的平面攝影，《國士無雙》為第四度與三和娛樂合作，
負責劇照、
現場工作平面照及部分平面設計物攝影工作。

答案是：「夢想」。
「找到自己的夢想，然後為之而活」。這是我棄絕法律系、新聞所，
拋下所謂優等生與高學歷的面具之後，找到的答案。

在以前的二十五年，我從不知道「夢想」的意義，我只知道，它代表的是一個沒有辦法
實現的願望，就好像電影中那些不真實的幻境。直到一年前，我拿起DV，拍了一部很難
看的短片（卻幸運地得獎了），我才知道，什麼叫做「夢想」。我也終於發現，關於我
迷失了二十五年的夢想應該是什麼——電影。

社會上有百分之九十的人，每天只知道生存的途徑，卻不知為何生存，二十五年以來的
我，就是這個模樣。直到一年前，「電影」這個等同於「夢想」的名詞出現在我的生活
中，我才知道，也許世界可以不一樣，也許生命的意義是可以自己創造的。

電影是一個夢工廠，很多人奮不顧身地跳進這個工廠裡，他們是純真的造夢工人。這一
年來，因為工作的因素，我認識了很多想要拍電影的夢想家，一群又一群年輕的製片、
導演、攝影、美術，有的人成功了，有的人還在努力中，有的人失敗向現實低頭，有的
人肚子餓扁了也不認輸，對他們來說，學歷、金錢、成就都不重要，重要的是實踐自己
的夢想，往夢想邁進的路途上，可能有金錢、有名氣、有各種附加而來的讚譽或毀謗，

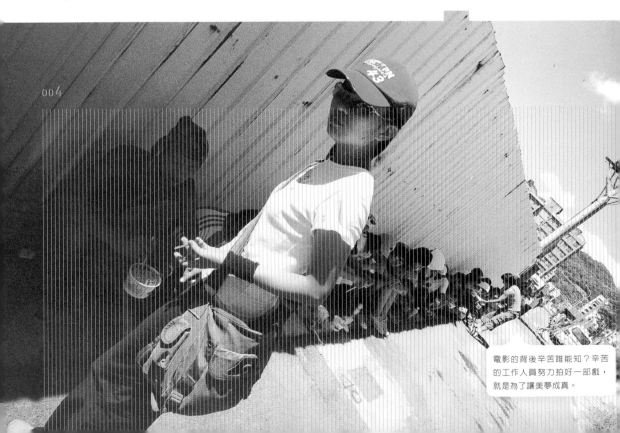

004

電影的背後辛苦誰能知？辛苦
的工作人員努力拍好一部戲，
就是為了讓美夢成真。

但重點是那股為了夢想而努力的初衷。

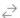

DJ（陳映蓉）、耀華都是我在這一年中認識的朋友，他們對電影有一種莫名的熱情，和一種近乎賭博也要完成夢想的勇氣。聽到他們繼《十七歲的天空》後又有新計畫，我很興奮地參與了。雖然我自己在拍片，卻從沒機會參與一部千萬製作的電影，這次的機會讓我瞭解很多大製作與小成本製作的不同之處，也看到了導演操控龐大拍片團隊的技巧。

電影其實是對於人生的映照，影像反映的是導演對於世界的認知，活出什麼樣的人生，你就會拍出什麼樣的電影。

參與電影製作的這幾個月，我的父母陸續重病，母親最後不幸辭世，父親仍然在與病魔戰鬥；而我自己除了失去至親，也在畢業、當兵、失業的關卡上徬徨，但我堅信，這一切磨練，都只是重生的開始，生命不斷地轉變，無論是好是壞，都是我人生的養分，讓我看清楚更多人情，更多道理，也希望這一切歡笑悲傷，將來都能反映在我自己的作品中，喚起每個人心中，共通至深的情感。

是笑、是淚都好，只要我們還活著，就有繼續創作，繼續前進的理由。

第一章　國士無雙電影介紹 [006/038]

 1. 電影故事大綱
 2. 角色與演員介紹

什麼是《國士無雙》？乍聽之下好像在宣揚中國文化，還是麻將桌上的術語？其實都不是，這是一部綜合喜劇、動作與鬥智的類型電影！

這部電影的故事是這樣的：傳聞中的詐騙之神十一哥回來了！風聲一放出引起警方的不安。反詐欺小組警員王子建議警官劉星找臨時演員吳樂極進入詐騙集團臥底，以就近取得消息。

仰慕十一哥名聲已久的詐騙業奇才安守信，知道這是獲得十一哥賞識的唯一機會，只是近來詐騙過於猖狂，一般民眾對詐騙花招早就瞭若指掌，他必須在詐騙業「景氣」低迷的情況下，突破「瓶頸」，創造「業績」，才能順利高昇，他看中了憨蠢好控制、卻有超強明星潛力的新進員工吳樂極，要把他包裝成最強力的秘密武器，吸盡名流界鈔票銀子。

因此，到了詐騙集團的吳樂極，被迫扮演雙重角色。當扯到他心儀已久的女主播張知其的時候，情況又更加複雜。

警方、盜匪、媒體、黑道、白道，這回全扯進來了，黑白武林即將展開一場混戰，大家都想巴住十一哥，警方想抓他立功、盜匪想受他賞識、媒體想找他採訪，一場智力、武力、攝影機的大戰即將展開……

不過，十一哥到底是誰啊？

這一切謎團，都要請你看了本書和電影之後，才能逐漸瞭解其中奧秘……

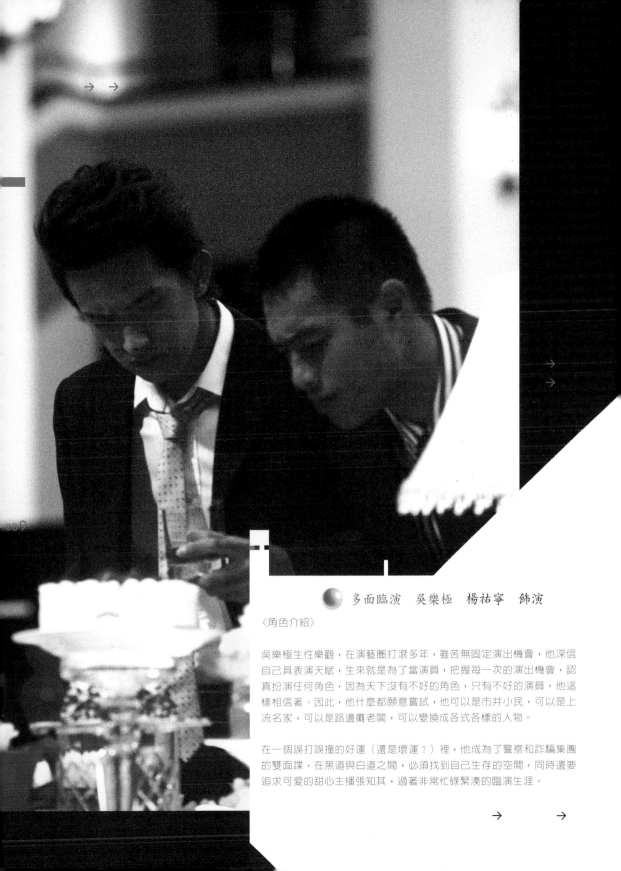

多面臨演　吳樂極　楊祐寧　飾演

〈角色介紹〉

吳樂極生性樂觀，在演藝圈打滾多年，雖苦無固定演出機會，他深信自己具表演天賦，生來就是為了當演員，把握每一次的演出機會，認真扮演任何角色，因為天下沒有不好的角色，只有不好的演員，他這樣相信著。因此，他什麼都願意嘗試，他可以是市井小民，可以是上流名家，可以是路邊攤老闆，可以變換成各式各樣的人物。

在一個誤打誤撞的好運（還是壞運？）裡，他成為了警察和詐騙集團的雙面諜，在黑道與白道之間，必須找到自己生存的空間，同時還要追求可愛的甜心主播張知其，過著非常忙碌緊湊的臨演生涯。

〈演員介紹〉

以《十七歲的天空》獲得金馬獎最佳新人獎的楊祐寧，這次重回導演陳映蓉懷抱，要在片中演出千面臨演吳樂極，他這回是小人物，也是警方臥底，也是名流，千變萬化的身分，是否讓他迷失呢？「對我來說，這次的角色十分有趣，可以不停地玩變裝秀，不過角色的難度也變高了，因為要一直因應不同的臨演角色，變換我的演技和心境」，楊祐寧笑著說。

這次與陳映蓉的合作，長達四個月的前製期，從與導演討論劇本，開拍前光試戲就試了一個多月，整個過程充滿歡笑，因為有《十七歲的天空》合作的默契，這次楊祐寧更能快速地瞭解陳映蓉想要的感覺，並且快速進入角色內心。對楊祐寧來說，與年輕導演陳映蓉合作最大的好處，就是在角色的發揮上可以非常自由，導演鼓勵他對角色或劇本有甚麼話都要說出來，再加上雙方年齡接近，溝通非常直接。「所以我只要想到任何比劇本對白更好笑的台詞，就直接演出來給導演看，如果大家都笑得東倒西歪，那當然就可以用在戲裡囉！」在一個月的試戲期間，這種類似導演與演員集體創作的模式，為原本就已經豐富的劇本，加入了更多演員個人風格的細節，也為真正演出時，加添了許多分數。

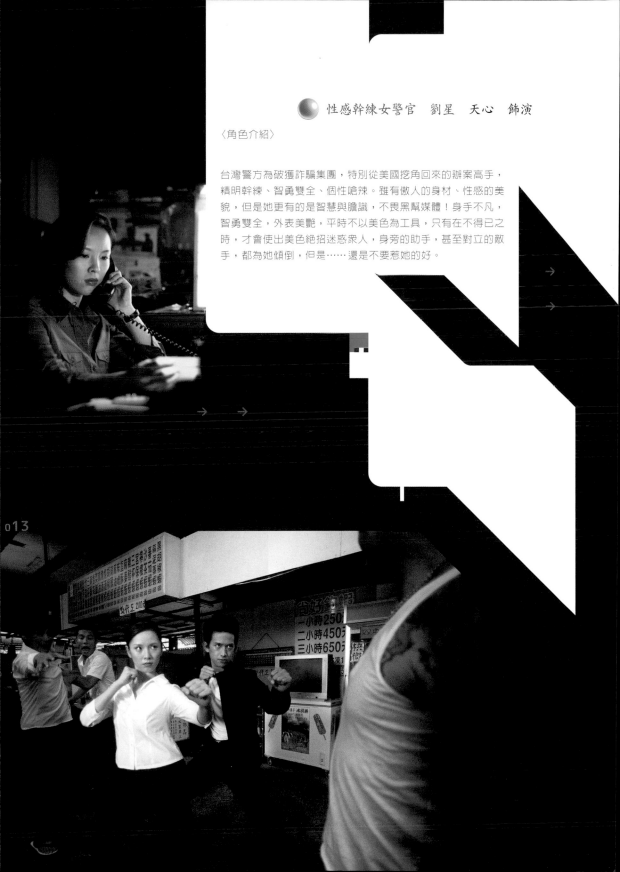

● **性感幹練女警官　劉星　天心　飾演**

〈角色介紹〉

台灣警方為破獲詐騙集團，特別從美國挖角回來的辦案高手，
精明幹練、智勇雙全、個性嗆辣。雖有傲人的身材、性感的美
貌，但是她更有的是智慧與膽識，不畏黑幫媒體！身手不凡，
智勇雙全，外表美艷，平時不以美色為工具，只有在不得已之
時，才會使出美色絕招迷惑眾人，身旁的助手，甚至對立的敵
手，都為她傾倒，但是……還是不要惹她的好。

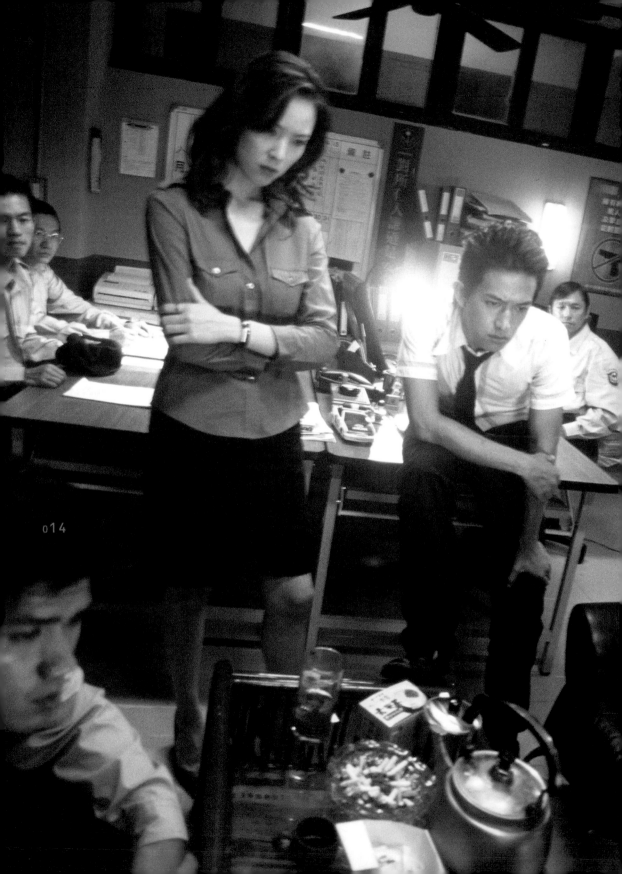

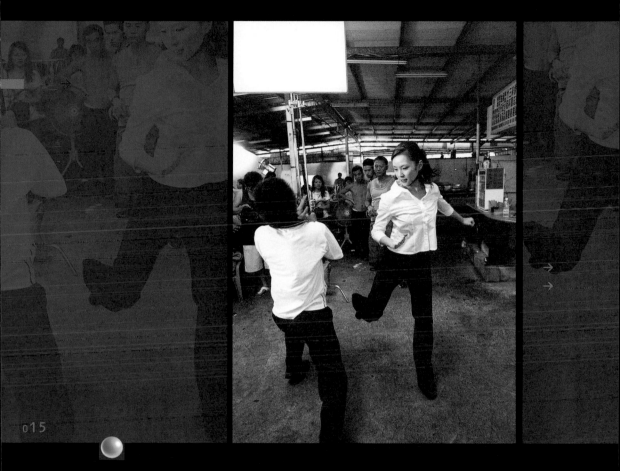

〈演員介紹〉

這是天心第一次與陳映蓉合作，天心以前雖然演過多部電影，但在本片中的她卻特別魅力逼人，因為，她轉型成了性感女打仔！有著芭蕾舞者背景的她，在身手的靈活度上非常讓人驚豔，連武術指導都說，在武戲上本來只為天心設計了很簡單的動作，沒想到看到她真正的身手如此靈活，不由得技癢起來，把武打難度越調越高，除了高劈腿、飛身迴旋踢之外，還有砸玻璃等激烈動作，天心姣好的曲線在動作戲中一覽無遺。在角色的設定上，「因為我畢竟演藝資歷較深，我會幫角色加許多台詞或特別的動作，希望能讓角色加分」，天心在片場最為人知的，就是會與導演討論，堅持自己的想法，果然頗有一姐的架勢。

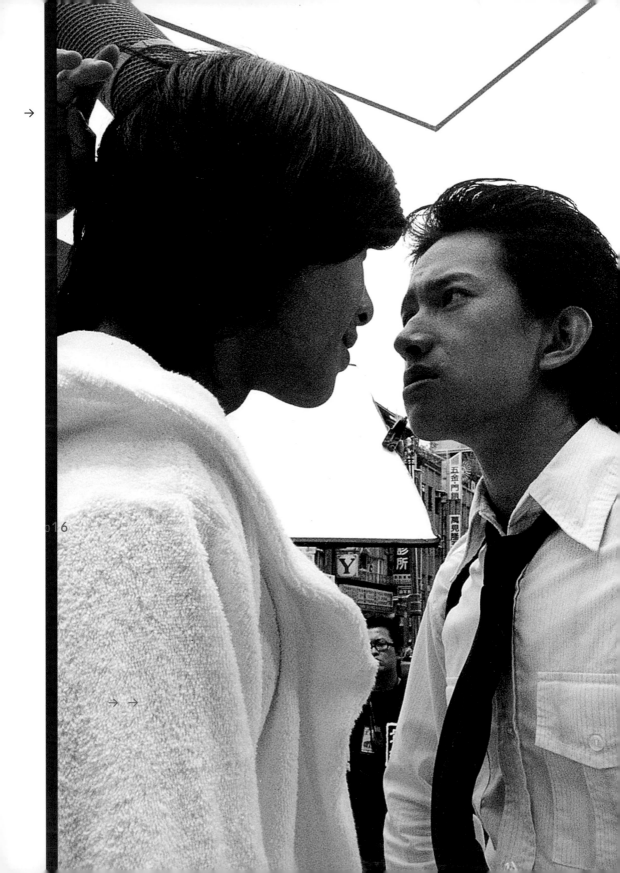

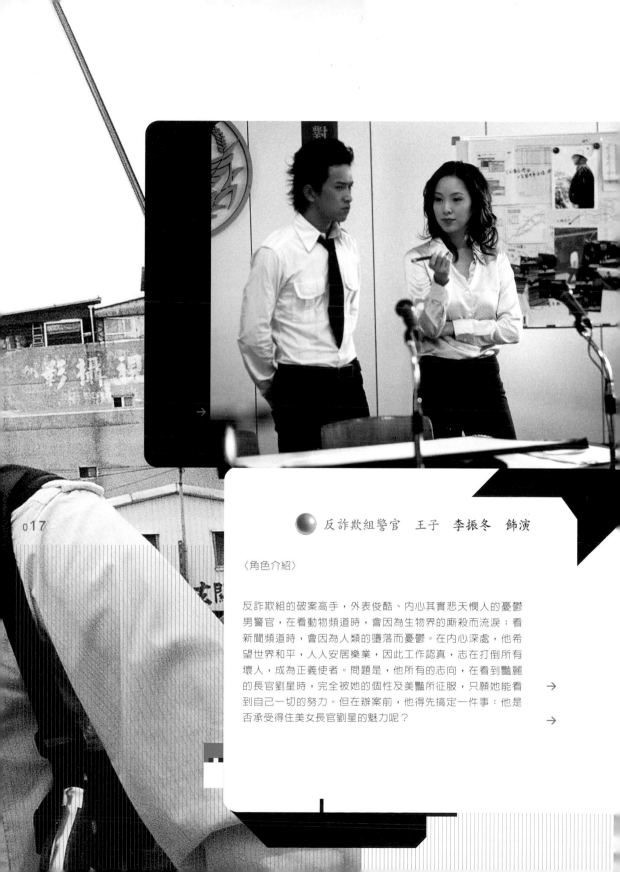

● 反詐欺組警官　王子　李振冬　飾演

〈角色介紹〉

反詐欺組的破案高手，外表俊酷、內心其實悲天憫人的憂鬱
男警官，在看動物頻道時，會因為生物界的廝殺而流淚；看
新聞頻道時，會因為人類的墮落而憂鬱。在內心深處，他希
望世界和平，人人安居樂業，因此工作認真，志在打倒所有
壞人，成為正義使者。問題是，他所有的志向，在看到豔麗
的長官劉星時，完全被她的個性及美豔所征服，只願她能看
到自己一切的努力。但在辦案前，他得先搞定一件事：他是
否承受得住美女長官劉星的魅力呢？

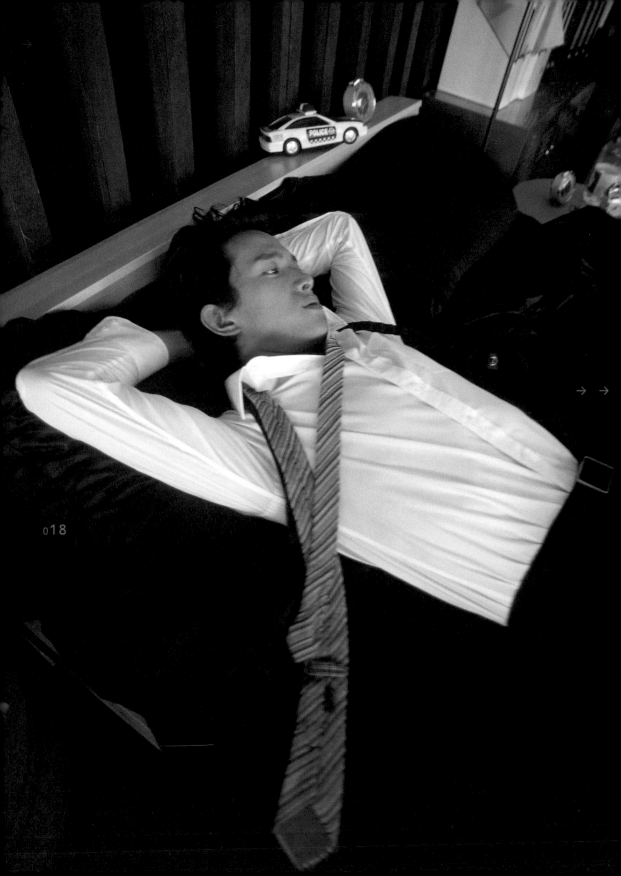

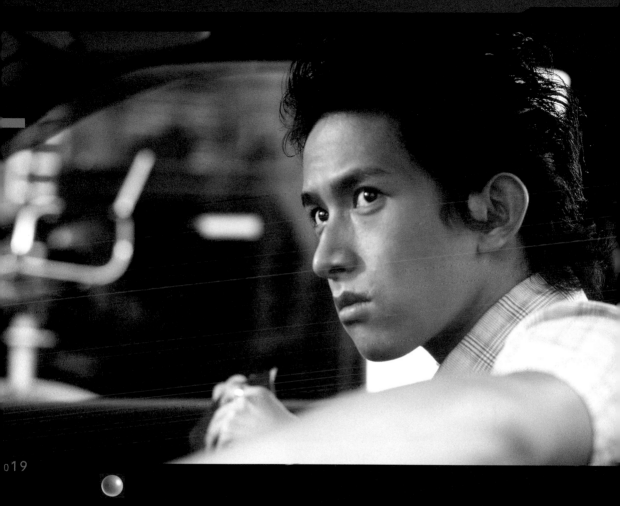

〈演員介紹〉

對於中日混血的小帥哥冬冬來說，演出台灣的電影，一直是他為自己設定的目標之一，因此他非常的努力，想要把握這次的機會。在片場他是一個溫文有禮，斯文彬彬的誠懇演員。雖然他的國語還沒有非常流利，但也因此鬧出許多笑話，楊祐寧拍片空檔最喜歡做的事，就是跟冬冬亂說一通日文對話，雞同鴨講地練習日文。

冬冬的身手非常矯健，是本片動作部分最為硬底子的演員，他為此特地健身、練習基本武術達兩個月之久，武術指導也特地為他設計許多真槍實彈的武打場面，每場武打戲拍下來，他都是大汗淋漓，濕透全身。「很有真實感，我很喜歡這種打架的感覺！」冬冬笑著說，看來他也許可以成為明日的武打之星呢！

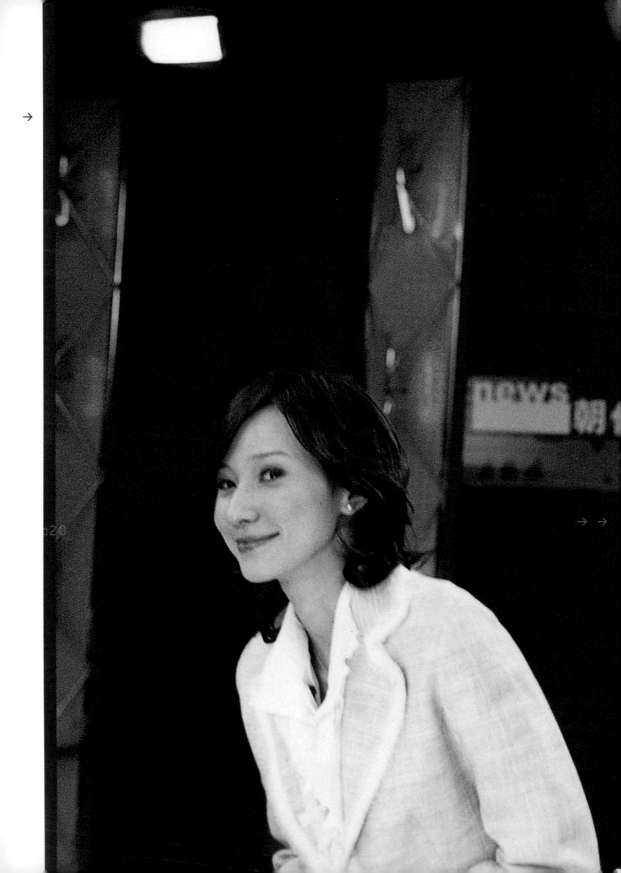

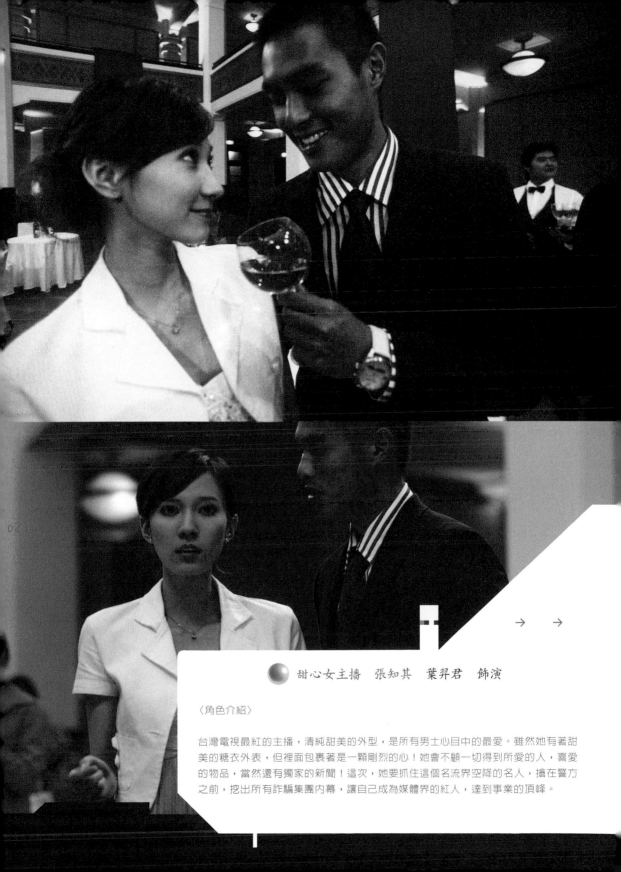

→ →

🔵 甜心女主播　張知其　葉羿君　飾演

〈角色介紹〉

台灣電視最紅的主播，清純甜美的外型，是所有男士心目中的最愛。雖然她有著甜美的糖衣外表，但裡面包裹著是一顆剛烈的心！她會不顧一切得到所愛的人，喜愛的物品，當然還有獨家的新聞！這次，她要抓住這個名流界空降的名人，搶在警方之前，挖出所有詐騙集團內幕，讓自己成為媒體界的紅人，達到事業的頂峰。

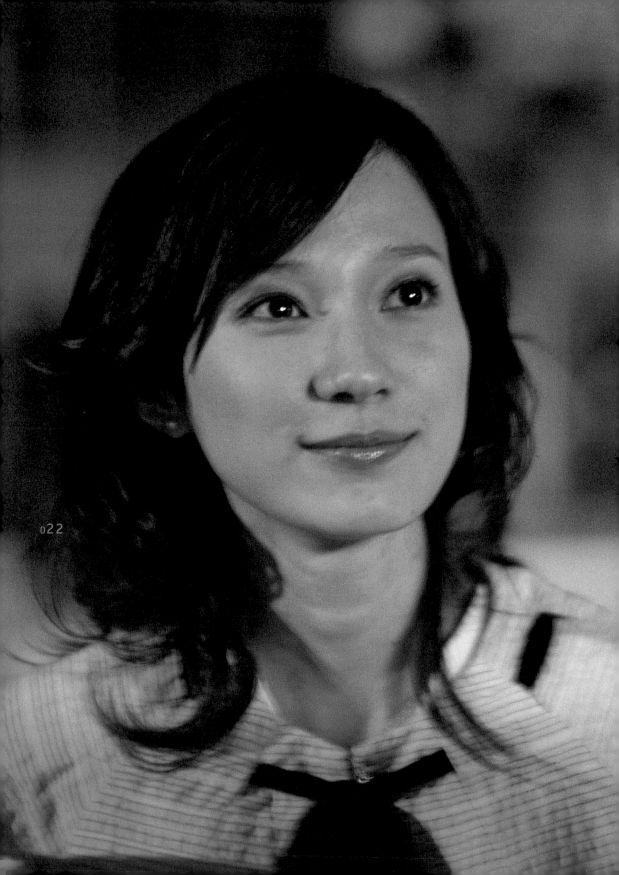

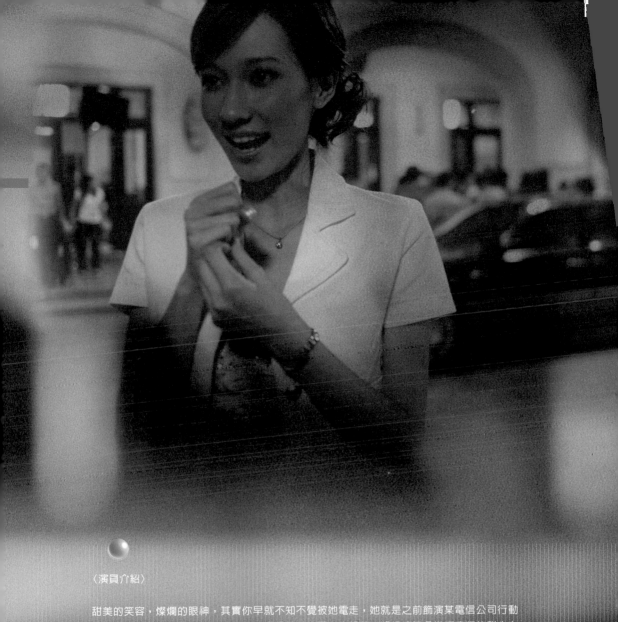

〈演員介紹〉

甜美的笑容，燦爛的眼神，其實你早就不知不覺被她電走，她就是之前飾演某電信公司行動祕書廣告的網路人氣新人—葉羿君。這是她首度躍上大銀幕，將扮演讓吳樂極瘋狂的甜心女主播，相信你也會為她瘋狂！

目前還就讀大學的葉羿君，對於演出電影非常緊張，「我是個很新很新的人，之前只有演廣告的經驗，而且廣告導演每次都說我演的不好，這次要來演電影，難度更高，我真的非常非常緊張到不行啦！」雖然嘴上這麼說，但她甜美的笑容，根本就是為了這個角色而出生的外表，在拍片時，還是擄獲了整個劇組的心。由於她非常非常的瘦，側面看去就像一張隨時會飄走的薄紙片，每次劇組吃飯時，大家都會關心她叫她多吃一點，免得拍片拍一拍，人真的被風吹走了！

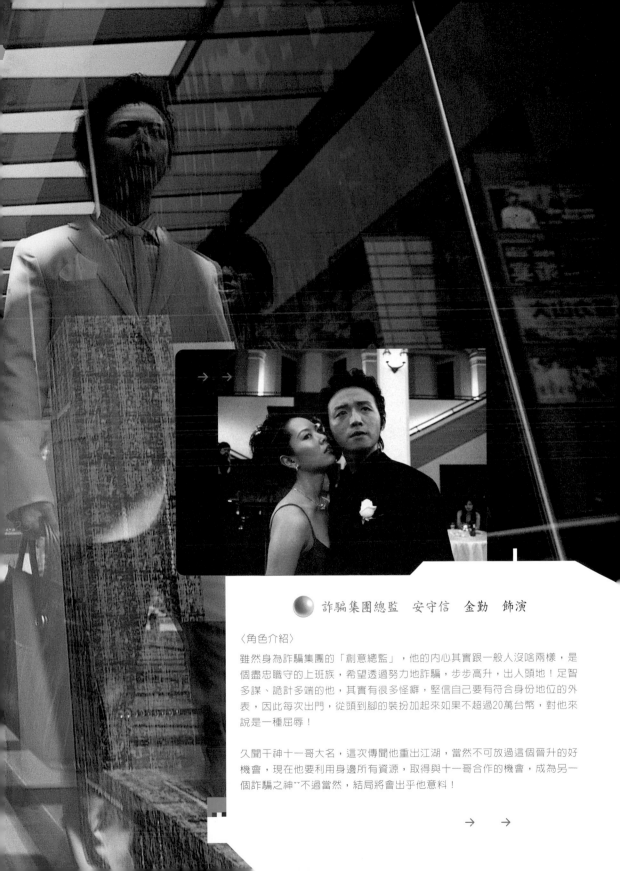

詐騙集團總監　安守信　金勤　飾演

〈角色介紹〉

雖然身為詐騙集團的「創意總監」，他的內心其實跟一般人沒啥兩樣，是個盡忠職守的上班族，希望透過努力地詐騙，步步高升，出人頭地！足智多謀、詭計多端的他，其實有很多怪癖，堅信自己要有符合身份地位的外表，因此每次出門，從頭到腳的裝扮加起來如果不超過20萬台幣，對他來說是一種屈辱！

久聞千神十一哥大名，這次傳聞他重出江湖，當然不可放過這個晉升的好機會，現在他要利用身邊所有資源，取得與十一哥合作的機會，成為另一個詐騙之神…不過當然，結局將會出乎他意料！

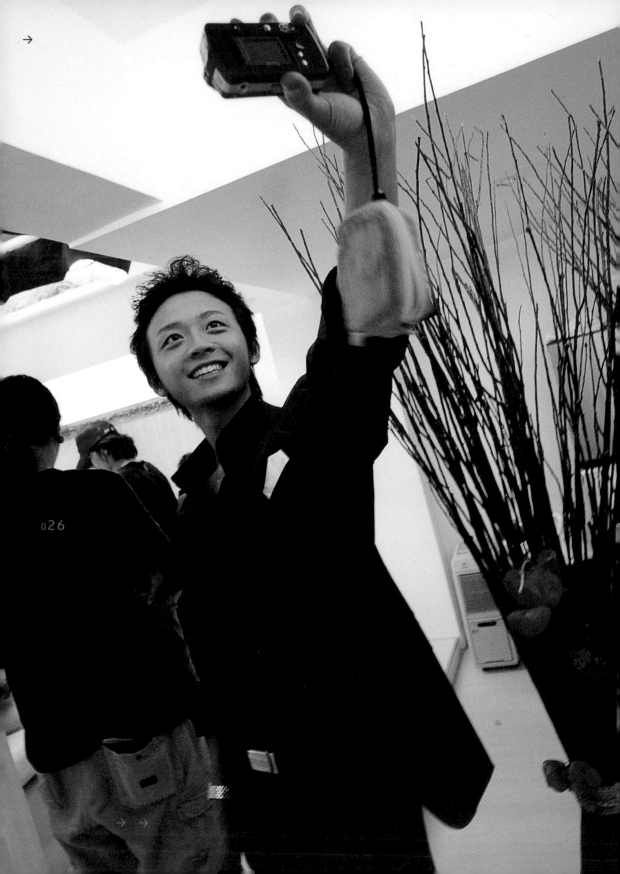

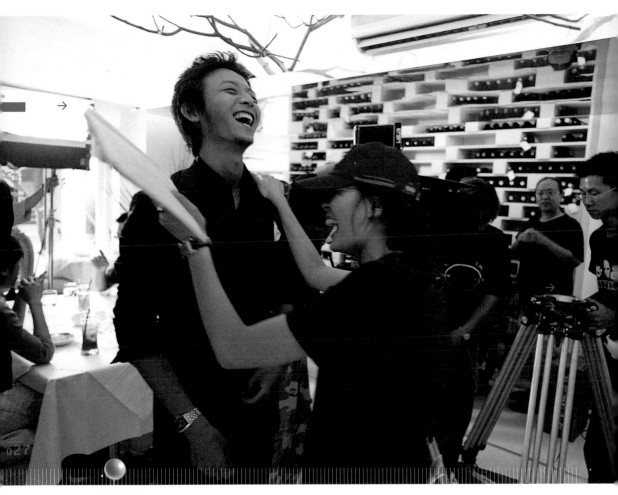

〈演員介紹〉

這是金勤從影以來，最具爆發性的一次演出！為了拋開舊日包袱，顛覆往日形象，他演出前狂上健身房，立志成為新生代師奶殺手，讓你耳目一新！由於與陳映蓉已經是二次合作，上次在《十七歲的天空》裡的爆笑演出，培養出換帖兄弟般的好默契，這次演出，「對我來說就好像同學會一樣，跟楊祐寧、陳映蓉這些老同學重新聚首，然後動一些鬼腦筋，弄些爆笑的橋段出來，不只讓觀眾高興，更重要的是讓我們自己也很高興！」。這次金勤扮演的是本片中外型最尊貴的角色，全身上下都是高檔西裝，如 Jill Sanders、Hugo 等等，害他穿得很不自在，深怕把衣服弄壞了，可賠不起呢！

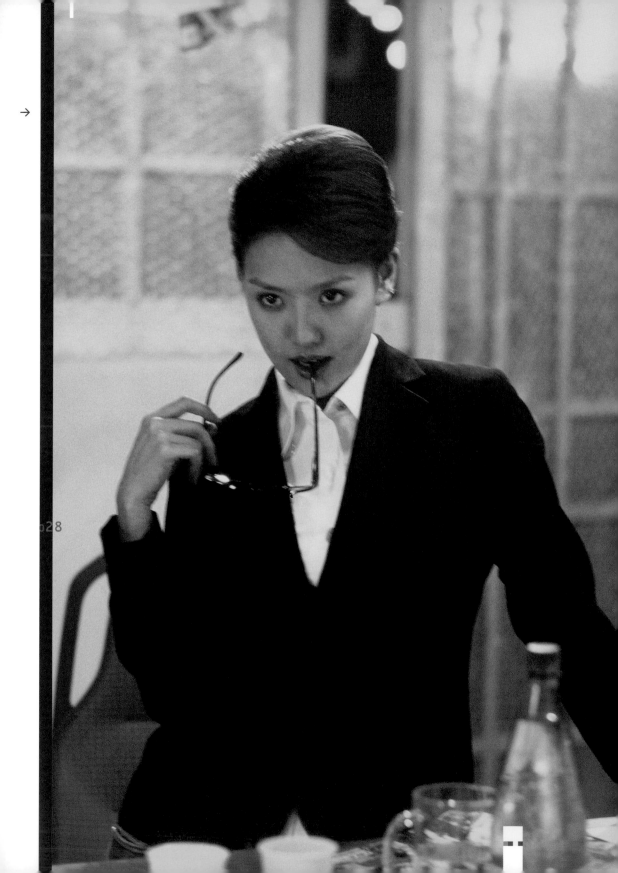

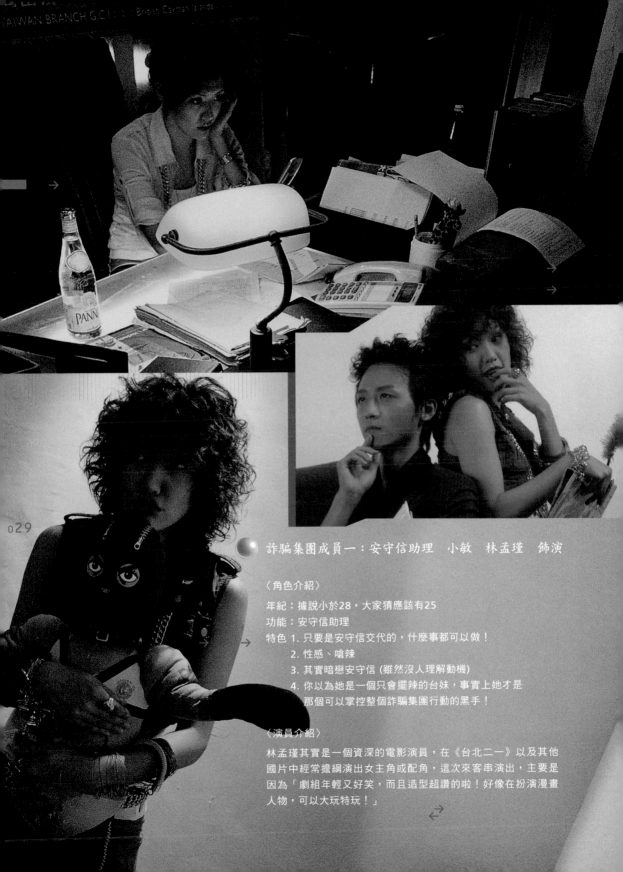

詐騙集團成員一：安守信助理　小敏　林孟瑾　飾演

〈角色介紹〉
年紀：據說小於28，大家猜應該有25
功能：安守信助理
特色 1. 只要是安守信交代的，什麼事都可以做！
　　 2. 性感、嗆辣
　　 3. 其實暗戀安守信 (雖然沒人理解動機)
　　 4. 你以為她是一個只會擺辣的台妹，事實上她才是
　　　　那個可以掌控整個詐騙集團行動的黑手！

〈演員介紹〉
林孟瑾其實是一個資深的電影演員，在《台北二一》以及其他
國片中經常擔綱演出女主角或配角，這次來客串演出，主要是
因為「劇組年輕又好笑，而且造型超讚的啦！好像在扮演漫畫
人物，可以大玩特玩！」

● 詐騙集團成員二：電話詐騙高手 拉B　KEN飾演

〈角色介紹〉

年紀：28～30之間

功能：專司0800電話詐騙

特色 1. 長髮吉他盒，常常面無表情，看似殺手，實為詐騙高手。
　　 2. 吉他盒裡裝的不是殺人武器，而是他的詐騙武器：手機
　　 3. 標準衣著是：長髮、吉他盒、牛仔帽、牛仔般造型以顯示出自己的特色。

〈演員介紹〉

在全民大悶鍋裡面很紅的阿KEN，專長就是超會搞笑，
不過私底下的他其實是個很有料的硬底子演員，曾在英國唸戲劇的他，
最擅長的就是莎士比亞的各類名劇，
再長再繞口的英文台詞，他都可以朗朗上口、倒背如流喔！

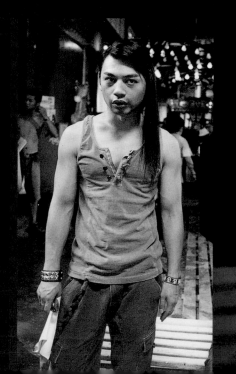

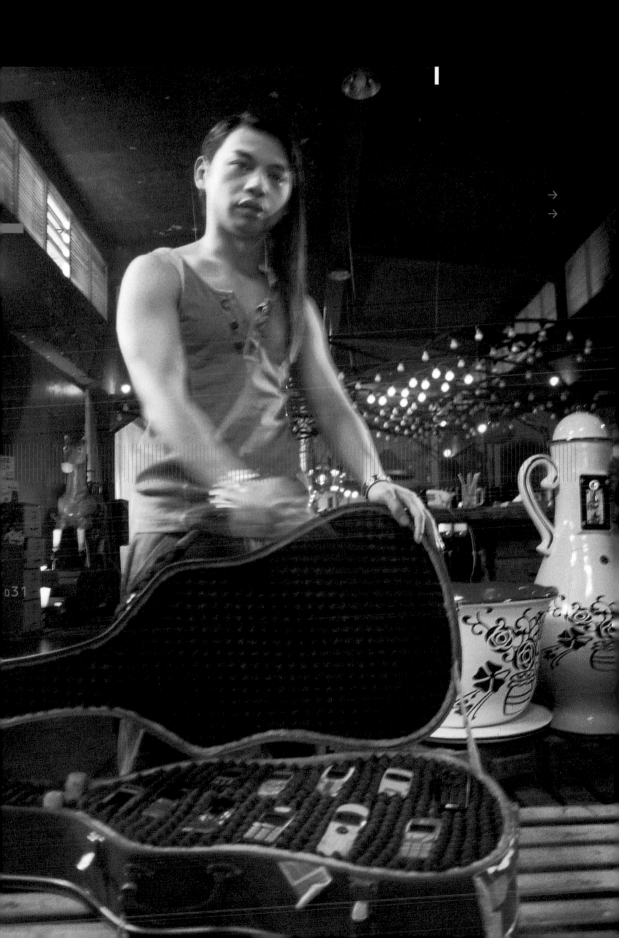

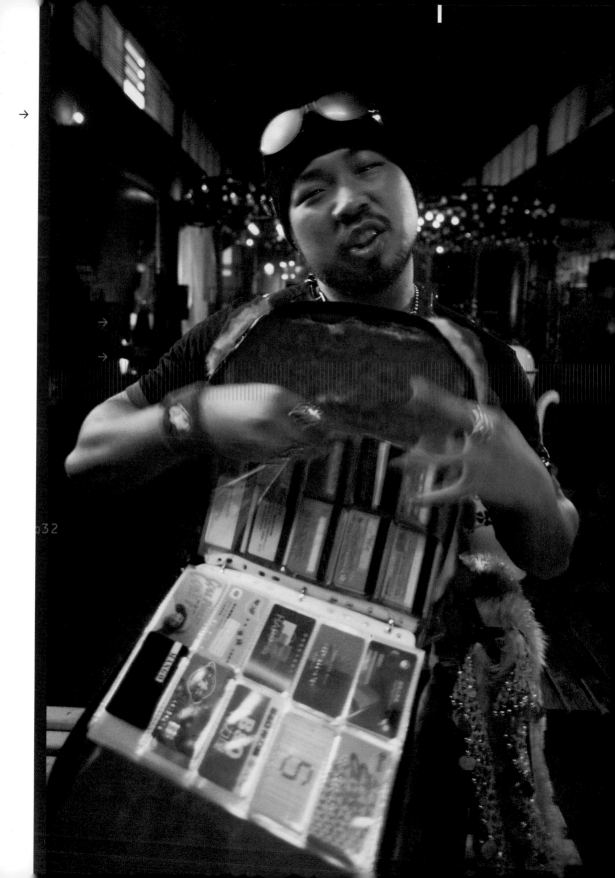

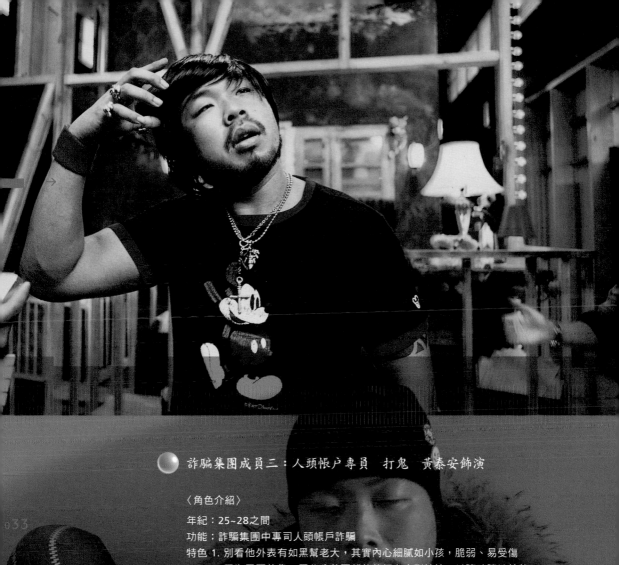

● 詐騙集團成員三：人頭帳戶專員　打鬼　黃泰安飾演

〈角色介紹〉
年紀：25~28之間
功能：詐騙集團中專司人頭帳戶詐騙
特色 1. 別看他外表有如黑幫老大，其實內心細膩如小孩，脆弱、易受傷
　　 2. 因為需要依靠，因此分秒不離他的好友人形娃娃，以隨時隨地給他幫助！
　　 3. 標準衣著：一定是卡通造型T恤 (好配合他童心未泯的個性)，一定要有他的娃娃 (好撫慰他易受傷的心靈)

〈演員介紹〉
黃泰安有著一臉大鬍子和瞇瞇小眼睛，既兇惡又可愛的外型，讓他成為一個豔福不淺的廣告明星，接連和林志玲、孫燕姿演出廣告，這次來國士無雙客串，是因為他跟楊祐寧是同穿一條褲的好朋友，兩人閒來無事在片場就一起打屁或是打麻將，非常快意。

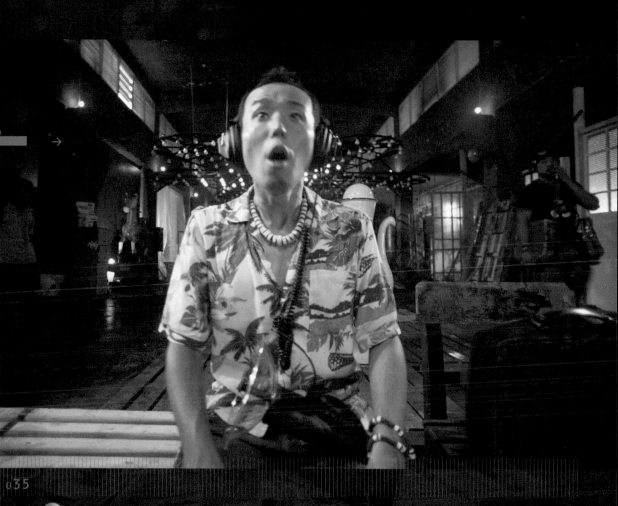

詐騙集團成員四：可變化各式人聲　觀音　葛西健二飾演

〈角色介紹〉

年紀：25~28之間

功能：專司聲優，可隨意變化男女童音，打電話騙你家人被綁架。

特色 1. 走到哪都帶著他的「集音器」，四處蒐集聲音，模仿聲音，志在仿遍天下所有聲。
　　　2. 性格活潑、表情豐富、反應靈敏，是集團中不可多得的人才。
　　　3. 標準衣著：花衣服+集音器，方便活動，顯示個性。

〈演員介紹〉

葛西健二是日本人，秉持著日本演員的一貫精神，是個非常「認真」搞笑的人物。他認真到每
次在片場都一直對著鏡子齜牙咧嘴，就是為了鍛鍊出自己最「搞笑」的表情，對自己每個部位
的肢體動作都有特別訓練，可以做出很多稀奇古怪的姿勢。最讓人印象深刻的是他還特地練了
人體特效，在殺青酒的時候，說他可以把拉炮放在嘴裡引爆，結果沒有人敢去拉繩子，最後還
是他自己拉繩子在自己嘴裡引爆，嚇死大家，不過的確可以看得出他的認真是無處不在的。

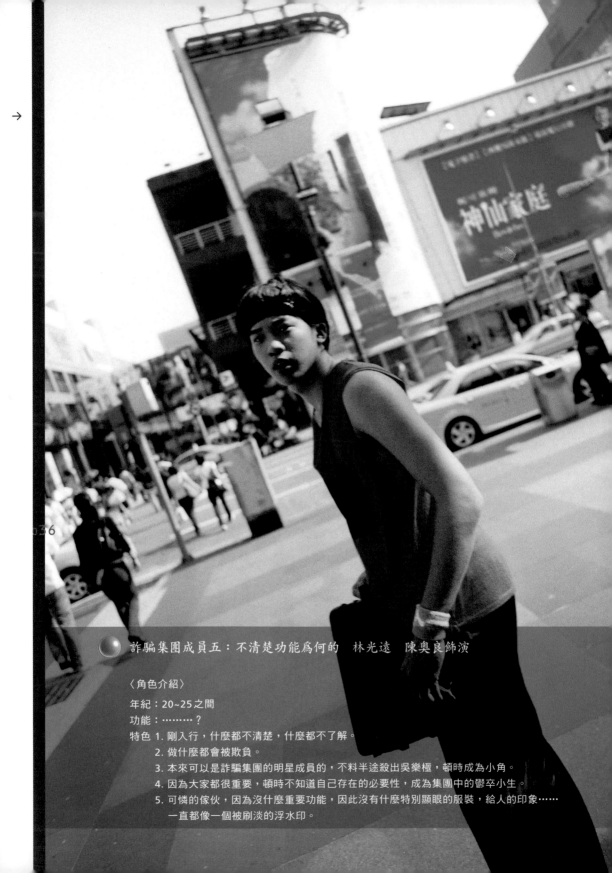

詐騙集團成員五：不清楚功能為何的　林光遠　陳奧良飾演

〈角色介紹〉

年紀：20~25之間

功能：………？

特色 1. 剛入行，什麼都不清楚，什麼都不了解。

　　 2. 做什麼都會被欺負。

　　 3. 本來可以是詐騙集團的明星成員的，不料半途殺出吳樂極，頓時成為小角。

　　 4. 因為大家都很重要，頓時不知道自己存在的必要性，成為集團中的鬱卒小生。

　　 5. 可憐的傢伙，因為沒什麼重要功能，因此沒有什麼特別顯眼的服裝，給人的印象……
　　　　一直都像一個被刷淡的浮水印。

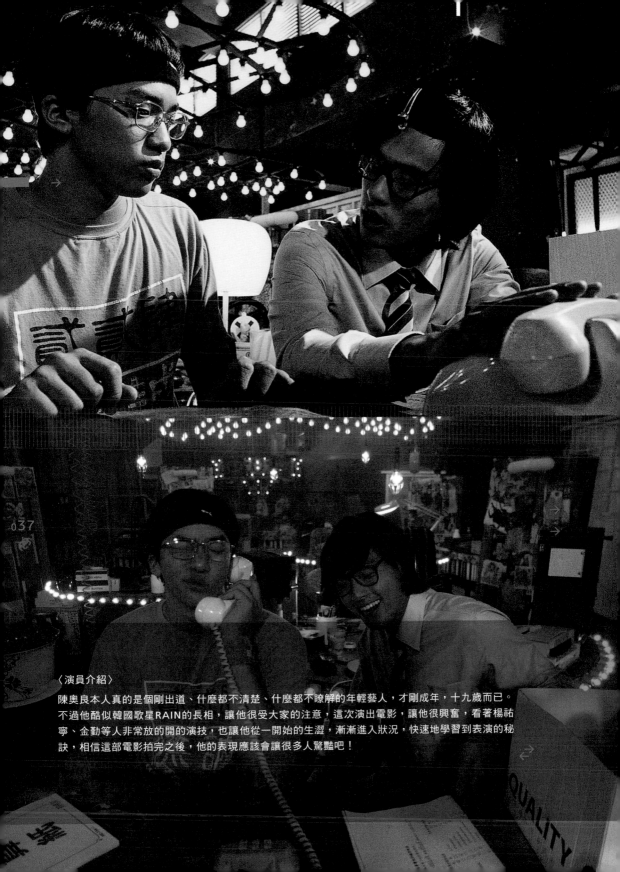

〈演員介紹〉
陳奧良本人真的是個剛出道、什麼都不清楚、什麼都不瞭解的年輕藝人,才剛成年,十九歲而已。
不過他酷似韓國歌星RAIN的長相,讓他很受大家的注意,這次演出電影,讓他很興奮,看著楊祐
寧、金勤等人非常放的開的演技,也讓他從一開始的生澀,漸漸進入狀況,快速地學習到表演的秘
訣,相信這部電影拍完之後,他的表現應該會讓很多人驚豔吧!

傳聞中的詐騙龍頭　十一哥

〈角色介紹〉

年紀：不詳

性別：不詳

功能：因為是傳說中的龍頭，所以基本功能是給眾人景仰，至於實際功能方面，沒人知道，大家都想一探究竟……

特色 1. 沒人見過

　　　2. 大家都聽過

　　　3. 大家都在找他

　　　4. 大家都不知道他是誰

　　　5. 所有的線索，都在一張模糊的照片中

別名：也有人叫他「千神」

→　→

→ →

039

〈演員介紹〉

嗯……連有沒有這個角色都不一定了，那又怎麼知道誰扮演他呢？只有進戲院揭曉了！

→
→

→　　→

策劃

1.《CATCH國士無雙》的出生歷程　撰文／製片人　李耀華

2. 孕育《國士無雙》的母親——導演陳映蓉訪談

3. 訂做優生兒：前期編劇狀況

招募電影團隊

1. 不可或缺的執行製片

2. 具有藝術家特質的美術

3. 導演的眼睛——攝影組

技術前製

1. 給我場景，其餘免談！：製片勘景
2. 創造非現實魔力：美術準備道具
3. 你眼睛所看到的其實是我腦袋想的：導演與劇組討論分鏡

開拍日記

後製

開始接生！：剪接

電影行銷
專訪　天心
專訪　金勤

《CATCH 國士無雙》的出生歷程
撰文 / 製片人　李耀華

→　→

《國士無雙》這個故事的原始構想始於西元2004年4月，2005年5月底劇本正式定稿，中間經歷13個月的醞釀與討論。拍攝完成的故事與一年多前的原始結構已有出入，但中心思想不變，主要是想就台灣社會現況的荒謬現象為背景（詐騙猖獗、媒體亂象、價值混淆、是非不分），編撰存在（警察、記者）或不存在（詐騙集團成員）的人物，再由眾人物間發生的事件整理出一個具戲劇結構的故事，跳脫寫實內容、環境與人物設定，讓觀眾能以類型化敘事手法進入這個想像的世界。因為這是一個多線的故事，內容提及詐騙技倆、警匪鬥智應對與臨演雙臥底，擔心故事本身因內容太過多元而讓觀眾產生難以接近的錯覺，因此本片在包裝上，仍維持導演擅長的喜劇風格，並加入動作元素，希望增加觀影時的趣味與緊湊感，讓觀眾輕鬆地隨著劇中人物的狀態進入故事本身。

這一連串的設計，包括故事主旨、故事線比重設計、角色安排與性格設定（瘋癲調皮的臨演、冷靜壓抑的詐騙創意總監、憂鬱害羞的警官）、類型包裝等紙本上的規劃，都是在這13個月的緊密討論中一一成型。這是非常困難的一個階段，因為一切從無到有，非常抽象，在討論過程中，除了要不停提出相類似的參考資料之外，憑藉的就是編導製之間的默契，這默契除了是要聽得懂對方在表達什麼之外，還要「聽得到」。怎麼說？編導與製片人在本質上是相當對立的位置，當然大家都希望做好片，彼此心目中對好片也有相同的認知與解讀，但因職責不同，承受的壓力也不一樣，尤其是導演在將文字影像化的過程中，必定有他天馬行空的想像，這些想像都是需要資金來堆積，資金的來源與日後的回收計算，責任則是在製片人身上。現實的壓力有時會捂住彼此的耳朵，以為自己在跟對方溝通但實際上只是不斷重申自己的堅持。這時候除了默契與信任這些更抽象的東西之外，似乎沒什麼是可以真正倚賴的（千萬別跟我提「簽約」這兩個字，任何合約的簽訂也是經過一連串的談判與溝通，如果過程順利簽字滿意，而非相互妥協，也有一定程度對彼此的信賴在其中，法律畢竟只是道義維護的最後一道防線）。《國士無雙》因為是編導製的二度合作，清楚知道對方的堅持必有其困難之處，因此很慶幸這類事件在籌備與拍攝過程中，還不算嚴重發生。

→　→

劇本發展到中後期,技術人員一一駐進,首先是攝影指導與美術設計,提出對影片視覺上的想像。接下來是主要演員的確定,演員與演出角色的調整,及造形設計等有關人物方面軟項的定調。行政執行部門的勘景作業在劇本完成約六成時即開始進行,本片約30個場景,於影片開拍前一個月確認場景約 個,一旦勘景確認即交由美術組進行施工與陳設。影片開拍之前,製作線上的工作大致如此。

這一次工作人員的組成尚稱順利,除攝影指導與美術設計是上一次的班底之外,行政執行層面的兩大台柱:副導演與執行製片都是之前已認識並合作過的朋友,同時也對這兩個工作位置十分熟悉。五位主要演員中的楊祐寧與金勤,在上一部《十七歲的天空》就已合作過,演員們在劇本發展初期就已經接觸到這個故事與各自角色,因此在與導演表演默契上不需特別擔心,並且可以進一步要求更精準的演出。

→　→

043

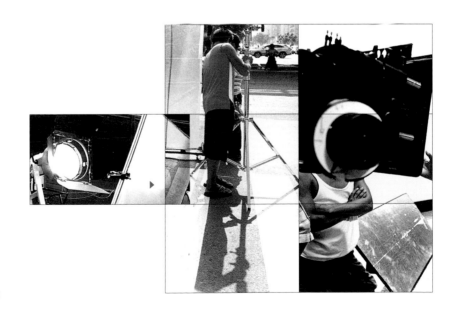

→

→

其他幕後工作人員部份，這一次新加入來自香港武術指導小組。影片開拍前半年，我跟導演兩人就已經到香港去拜訪幾組可能合作的武指團隊，同時並透過友人連絡香港以外的武指人選。動作場面在國片中已消失一段時間，這次我們其實也是抱著學習的心態，嘗試加入一些動作場面，也希望能夠借機尋訪與我們有相同想法的年輕武術人選，香港武術動作獨步世界影壇，語言上的溝通也較沒有隔閡，這些因素讓我們決定與香港團隊合作。

另外，本片的剪接師同樣也是來自香港的年輕幕後技術人員，由於許多由他操刀的影片，在敘述與風格呈現上，都跟我們與本片的想像極為接近，經由香港經貿旅遊協會的友人聯繫及引薦，促成了這個合作機會。

與其他華語地區的電影工作人員合作，是技術與觀念交流上最直接的方式，台灣近二十年來產出的影片類型以寫實片居多，與香港地區注重商業元素截然不同，因此這樣的合作方式對工作人員而言，算是一個難得的交流機會。

資金來源一向都是影片得以開拍的重要因素，由於我們的影片強調的是商業市場機制，影片製作資金的來源，應當是尋找對影片有信心投資者，而不是依靠官方輔導機制。其實在台灣或是世界其他地區的企業，對娛樂產業懷有高度興趣者不在少數，現今台灣電影界拍攝一部電影所需的資金，跟世界上絕大多數地區相較，數目字都少到難以想像，因此，找到投資者最大的關鍵，在於他們對所投資的商品是否信心。投資必定承擔一定程度的風險，這是在商者都了解的道理，因此對投資者而言，如何將風險降至最低，則是他們考慮是否投資的重點，今天台灣電影因本國市場詭譎難測（意思是怎麼做都有個數字上的瓶頸），因此成本的回收半數以上需要依靠國際賣埠所得，只是當我們的影片一提升到國際市場時，競爭對象與條件就更為多元複雜，因此在本片預算設定之初，即以「在台灣拍一部35厘米劇情長片」該有的合理預算數字來做計畫，這之中簡單而言包括人員酬勞、器材費用、實際拍攝天數與底片呎數等的合理提供，不做過多的要求，先將投資者第一部分的不安降低。再來是投資回收機會，由於我們之前所拍攝的影片已經有了投資回收的前例，加上本片的創作班底堅強，讓投資者有一定程度的信心。一般而言，在台灣執行一部三十五厘米劇情長片，約花費新台幣一千萬左右，因之前創業作之超低預算是包含許多「第一次」的人情，因此這次必須從最基本的合理數字開始計算。

本片預算約新台幣一千八百萬元，多出來的數字，主要是增加在演員酬勞（演員數目多），武術打場場面之人員與特殊道具花費，因複雜的劇情所需較長之拍攝天數，較多的場景租借費用，及較多場景所衍生之美術搭景與道具陳設之花費。這個數字若從回收方面檢驗，國外賣埠部分，依公司之前幾部作品外賣經驗，應可達一定機會之回收數字，再搭配國內票房與相關權利金之回收，是屬於安全範圍之內，因此，雖然預算對電影執行而言，就像衣服對女人，永遠不夠，但還是必須遵守遊戲規則，在這個數字內完成。

→　→

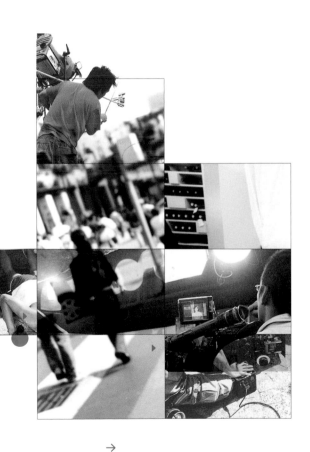

→

→

▶ 　好的故事也是讓投資者有信心的另一大關鍵，《國士無雙》的故事所討論的正是「詐騙」這個台灣現階段熱門話題，以喜劇呈現，可促使觀眾產生親切共鳴，並增加影片娛樂價值。動作場面可以吸引國外買家，成功的班底組合引起海外片商的興趣……這些設計並不代表一定奏效，但這樣的計算與規劃，都是提高投資者信心的方式。

→ 　→

《國士無雙》是一部為台灣觀眾拍攝的影片，製作構想十分單純，只希望觀眾走回戲院，愉快地看一個屬於自己本地的故事，離開戲院時，能夠告訴自己、告訴周遭的友人：對！台灣還是有好看、易懂的電影，藉由所謂商業電影傳遞在地文化的可能性還是存在的！只要大家心滿意足的離開戲院，對電影工作者來說，就是堅持下去最強的原動力！

⇄

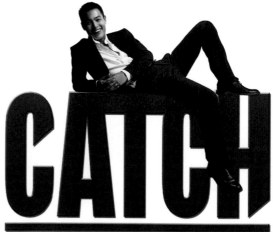

CATCH

a chasing conspiracy

孕育《國士無雙》的母親 ── 導演陳映蓉訪談

→　→

陳映蓉

1980生，台灣第一位七年級生導演，作品以順暢的故事敘述、緊湊的劇情鋪陳與獨有喜劇風格見長。其敘事方式深受查理卓別林、徐克與周星馳影響，強調以庶民生活觀察出發，戲劇化結構統整劇情；拍攝風格則近似蓋瑞奇與丹尼鮑伊，非寫實構圖、大量鏡頭與快速鏡位移動，加快影片節奏與觀影樂趣。影片之最終目的為娛樂普羅觀眾，享受群體觀影之歡樂氣氛。

2004年拍攝第一部劇情長片《十七歲的天空》，該片為年度國片票房總冠軍，導演才華因此受到各方矚目，2005年陳導演再度受到三和娛樂與山水國際娛樂之邀，參與這部由她自編自導動作喜劇片《國士無雙》。這部片以喜劇與動作的元素，來嘲諷台灣現今的社會現象，不論在形式或內容上，都呈現了更創新的面貌。

2004年，這個二十三歲，綽號DJ的小女生拍了《十七歲的天空》這部同志喜劇電影，莫名其妙地成了當年度國片票房總冠軍，不只嚇到她自己，也嚇死了所有台灣電影圈內人。

「那時候，大家都說一定是我運氣太好了」，DJ笑著說。

成功真的只是來自運氣嗎？儘管大多數的台灣老導演、中導演、不中不老小導演都紛紛批評這部無厘頭的電影，說它沒深度，沒內容，劇情芭樂，演員只會搞笑，但不可否認的，它的確吸引了當代台灣的年輕觀眾。

→　→

「我覺得，我運氣好在『我是年輕的』，所以我喜歡的風格，喜歡的影像，正好也是年輕觀眾所喜歡的。」DJ誠實地表達了自己所喜愛的事物，也因此吸引了一大群與她喜歡相同事物的觀眾：我們都是看周星馳、倩女幽魂和猛火車長大的世代，快速剪接、表演誇張的影像，才能緊緊地抓住我們的注意力。

陳映蓉的成功，反映了電影分眾時代更明確地來臨了，侯孝賢、蔡明亮等導演在藝術上的成就是讓人景仰而且讓年輕導演一時之間難以企及的，但對於年輕觀眾喜好的口味，陳映蓉掌握的能力的確勝過資深的導演。隨著電影觀影人口年齡逐漸年輕化，早年偏好敘述生命重量、存在悲喜情感的深度藝術電影，失去了它的觀眾，取而代之的，是好萊塢片和日韓鬼片，大喇喇地宣告感官刺激的電影麻藥時代來臨，這時台灣的電影要怎麼比拚？如何存活？年輕的陳映蓉給了我們一個可能的答案：**貼近年輕人的口味，用年輕人的想法去思考電影的可能性，而非藝術家的想法。**

→ →

→

→

▶　　　「但對我來說，我知道什麼才是真正好並且完美的電影，我也知道自己還離那個程度很遠」，DJ收起一貫的笑容，難得正經的說。其實私底下的她，並非只看搞笑電影，對她來說，只要是好電影，都是她參考和吸收養分的來源，比如卓別林、史丹利庫柏利克甚至王家衛等等，每種不同的風格，都是一種應該被吸收的可能性。「導演真的是個兼容並蓄的工作，你必須看足夠多量的資訊，然後從中選擇妳最想要的，努力去做。」

→　→　　對她來說，她希望做的電影其實與侯孝賢、楊德昌等帶領台灣新電影浪潮的健將沒有什麼不同，「我希望描述台灣社會的現狀，並且反省這些現象，希望讓在地的觀眾看到一些在地性，從而反思我們自己的生活面貌，什麼是好的，什麼是壞的，善與惡的分界點又在哪裡？」與前輩導演們不同的是，陳映蓉選擇用「喜劇」的方式，反映社會的現實。

→　→

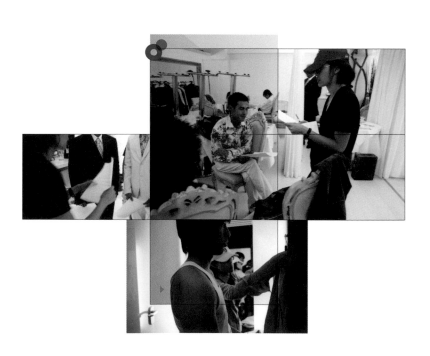

「說真的，我們這個世代，沒有任何觀眾想要聽嚴肅的說教，大家進電影院想要的是放鬆、開懷，或者被嚇到，總之是要獲得感官上的刺激。」

「言以載道」是每個導演都希望達到的，透過電影去影響觀眾的想法，讓觀眾在看完電影之後，對社會或對生命有一種新的理解。陳映蓉現在所選擇的語言是喜劇的，但背後的精神其實是要反應台灣社會的荒謬，因此她這次選擇了台灣當紅的「詐騙集團」和「媒體一窩蜂」現象，希望在喜劇和動作刺激元素的包裝下，讓我們看到這個社會現象有多麼荒謬，是非善惡，對錯忠奸，都是可以被扭轉、被誤解、被重新解讀的。

「我希望觀眾在看完這部片之後，除了大笑之餘，走出電影的同時，會開始討論詐騙集團和媒體的現象，不管是嚴肅的或是搞笑的態度都好，但我希望，這部電影能真的讓觀眾對於我們存在的這塊土地，對於我們存在的這個荒謬社會，有一些新的想法」，她說。儘管有一張很搞笑的臉，但她的眼神，卻訴說了許多革命精神。

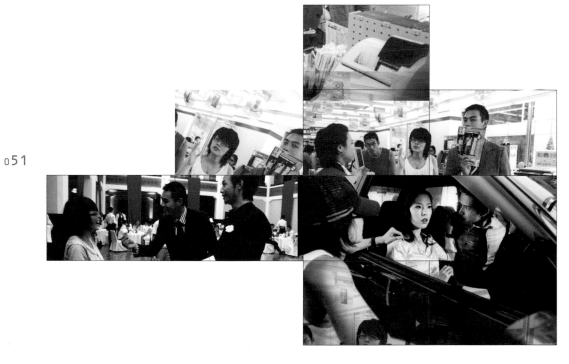

訂做優生兒：前期編劇狀況

→　　→

「電影是夢工廠！」這句話大家都耳熟能詳，但這場夢到底要如何成真呢？

一般來說，一部電影的出生有兩種方式：

第一種是導演制，也就是所謂「作者論」的電影，重視的是導演的想法，整部電影呈現的會是導演非常強烈的個人風格，通常來說是比較藝術感的電影，比如許多影展常看到的歐洲電影或是侯孝賢等強調個人藝術觀點的電影。台灣早期的電影大部分是採用這種制度，好處是可以讓導演獲得很大的名氣，然而此類電影吸引的觀眾較有限，容易出現所謂「曲高和寡」的狀態，比較難獲得很好的電影票房。

→　　→

另一種則是製片制，是美國好萊塢大量採用的制度，以製片為電影催生的主要人員，製片先分析市場上目前觀眾的喜好，決定想要拍的電影類型、故事方向和主題，然後找尋適合的導演和編劇來完成這個想法，這樣拍出來的電影，通常比較具有商業性，因為此類電影通常成本較高，電影製片需要顧及到影片的成本與回收，影片也需要遵守商業市場上的供需機制，通常影片在籌備時就會與行銷端作深入的配合。但是請注意，商業電影並不必然代表著沒有深度或是沒有教育意義，最好的例子就是古典好萊塢時期所拍攝的大量受歡迎的影片，都是在這樣的機制下所生產出來的，只要遇到好的製片、好的故事、加上好的導演及編劇，都可以獲得商業與藝術上雙贏的局面。《國士無雙》採用的就是製片主導的制度，在考慮票房與成本回收的同時，能製作出觀眾喜愛的優良影片。

→　→

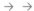

→

→

在《十七歲的天空》獲得成功之後，製片李耀華在陳映蓉身上看到了拍攝喜劇電影的商業潛力，然而《十七歲的天空》劇本並非陳映蓉親自操刀，李製片希望能給她一個完整的舞台讓她發揮，因此，《國士無雙》這部影片決定由陳映蓉在負責導演之外，也能撰寫本片的劇本，讓這位備受矚目的七年級導演能充分發揮自己的想法。

在與陳映蓉討論了將近半年之後，雙方決定故事的方向和主題，利用喜劇方式包裝詐騙集團的社會現象，一方面反映了台灣的社會現實，一方面又能顧及到觀眾的喜好。

接下來的編劇工作則是非常辛苦的，確定了大方向之後，陳映蓉把自己關在房間裡，除了下樓買便當之外，整整一個禮拜都沒有出房間，好不容易寫出了初稿劇本，再與製片與行銷組討論，討論之後，繼續回家閉關修改。一部好萊塢中等規模的電影，電影劇本平均修改次數是十一次，但《國士無雙》的預算雖然在台灣算是少見的大型製作，成本卻遠低於好萊塢。因成本的限制與影片主題的熱度，時間非常急迫，劇本只修了四次，對於陳映蓉來說，是一趟非常難產的旅程。

寫劇本的時候，會非常的焦慮，在電腦前坐五分鐘就想抓頭髮，不停地在電視前面發呆看新聞，或是翻報紙找靈感。「台灣的新聞五花八門奇形怪狀，其實是我寫劇本時，靈感最佳的來源」，陳映蓉如是說。

常看見好萊塢拍攝連續殺人狂，就是人格分裂為主題的影片，看久了，有時會覺得很有感官刺激，有時也會膩，不知是否是因為他們沒有台灣新聞這麼有「內容」的靈感來源？

→

→

不可或缺的執行製片

→　→

在劇本完成之後，就進入了電影真槍實彈的生產過程了，一切不再是夢，也不是想像，而是要開始滿頭大汗、埋頭猛　　　　找　　　　執　　　　行　　　　製　　　　片　　　　　。

→　→

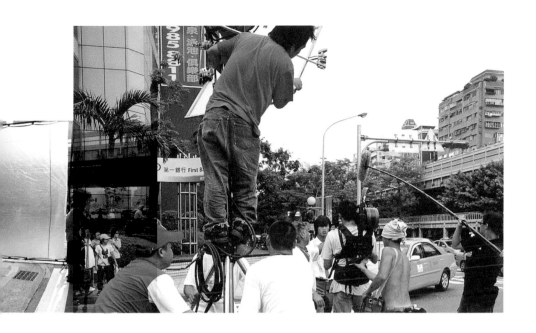

→

→

→ →

製片跟執行製片有何不同呢？差別在於，製片是所謂的
「老闆」，他必須籌募拍電影的資金、尋找導演、編劇甚
至招募整個電影團隊，整部電影是依照他的想法執行出來
的，是一個名符其實的催生者。而執行製片則是一個「執
行者」，他接受了製片的命令之後，必須著眼於如何把電影拍攝出來，他必須瞭解所有的技術細節，知道特效畫面
該如何拍攝，特殊鏡頭要如何使用；他必須依照每一個分
鏡選擇要使用的底片、攝影機、燈材，依照每一場劇本去
尋找現實中的符合的場景，如果有借不到的場地，他必須
想辦法克服，如果器材太貴，他必須想辦法壓低價錢。拍
片現場的便當是他必須安排助手買，演員通告是他發……
如果說電影是一棟豪宅，執行製片就是裡面的大管家。

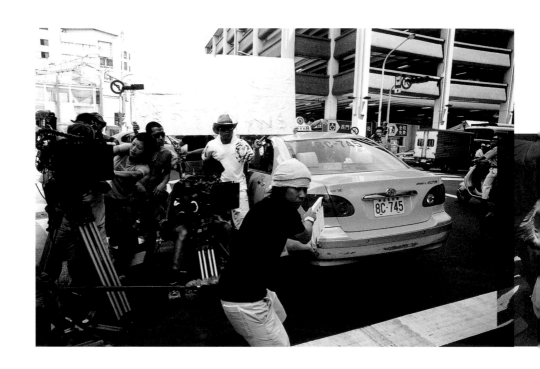

執行製片是一個非常吃力不討好的工作,因為劇組拍片時有任何問題都會找他抱怨,小至廁所不通、便當不好吃,大至演員突然放鴿子 (當然本片演員都十分敬業,沒有人會亂放鴿子)、攝影機突然故障,他都必須想辦法解決,不管是上天下海燒香拜佛找黑道 call 警察,他都必須在進度表之內解決這些大小問題。

→　→

執行製片的人格特質是：

管家婆、細心細膩、被打被罵不還手、陪笑臉之王。如果你沒有以上特質，切記不要踏入這一行，以免血本無歸還被人罵七年級草莓族沒有承受壓力的本領。

具有藝術家特質的美術

→　→

美術，是一部電影中非常重要的角色，因為所有呈現在觀眾眼前的視覺元素，都是他們製作出來的。有人常說：「王家衛若少了張叔平，就不是王家衛了。」試想：若2046沒有那些華麗的壁紙、雕花的燈臺、巴洛克的沙發，2046就沒有那麼頹廢絕美的感覺了。

→　→

→

→ →

不要以為電影中每個場景都是渾然天成的，儘管在你眼
中，主角的房間看起來就像是主角會住的房間，但那都
是美術的功力，他們必須研究主角的性格、生活習慣，
找出主角最可能會選擇的壁紙、檯燈，然後用主角會選擇的方式，布置在他的房間裡。

別誤會，美術絕不僅僅是一門選壁紙的工作，它其實必須有非常強的藝術素養，大量吸收包含圖像設計、室內設計、建築、繪畫、廣告的資訊，然後整合這些資訊，創造出一個專屬於這部電影的獨特美術風格，包含了場景的空間感、室內陳設，他甚至要瞭解鏡頭的運用，才知道哪些美術道具和陳設，會在畫面構圖中佔有很大的份量，並且要因此調整每個道具陳設。

→

→

→ →

美術的人格特質是:

有收藏癖(收藏玩具、古董、名畫皆可,不是內衣褲喔。。。)、喜愛吸收新資訊、瘋狂(願意為了刷油漆刷的好看,毀損自己身上名貴的衣服),最重要的是,你必須很
愛美。

導演的眼睛──攝影組

→　→

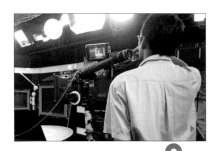

攝影，是一部電影中非常重要的角色，因為所有呈現在觀衆眼前的視覺元素，都是他們製作出來的。有人常說：「王家衛若少了杜可風，就不是王家衛了」。嗯，這段話似乎似曾相識，不就是之前寫美術的那段話嗎？沒錯，因為攝影跟美術，就是電影中除了導演之外，最重要的兩組人馬。

經常會有人質疑導演跟攝影的合作關係，因為導演心中想像的畫面，最直接地由攝影執行，若攝影選擇的構圖或是分鏡的方法與導演的想法不同，兩人就很容易發生爭執。在拍片時，經常發生年輕導演與資深攝影，因為彼此對於構圖風格、分鏡方式的想法不同，而發生爭執的狀況。

→　→

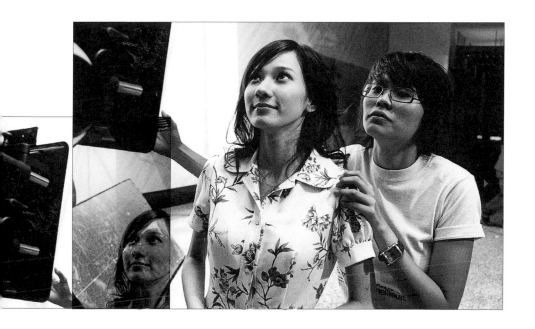

→

→

→ →

當觀眾在電影上看到一幕戲，內容是一個人在吃早餐，其實光這場戲，就至少有一萬一千種不同的構圖和分鏡方式，比如你要選用長鏡頭、搖晃鏡頭、快速分鏡，亦或是好萊塢最常用的傳統分鏡方式，不同的呈現方式，都會表達出不同的情緒與結果。因此，攝影其實是個難度非常高的工作，在基本的技術上，他必須瞭解各種不同鏡頭會呈現出來的構圖，又要知道底片與光圈的互相配合，以免影像過度曝光或是顏色錯誤。而在實際拍片時，他又必須鑽進導演的腦袋，與導演充分溝通，瞭解每一場戲要呈現的意涵與演員的走位，除此之外，一個偉大的攝影師還必須要創造出屬於自己的攝影風格，著名的攝影師如杜可風、李屏賓，還有日本的攝影大師篠田昇等人，以上幾位都是能在導演作品中呈現自己獨特的風格最佳典範，讓自己的名字不會淹沒在導演之下，而能獨樹一格地大放異彩。

→ →

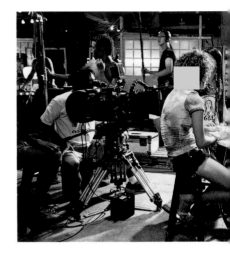

→

→

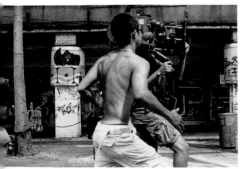

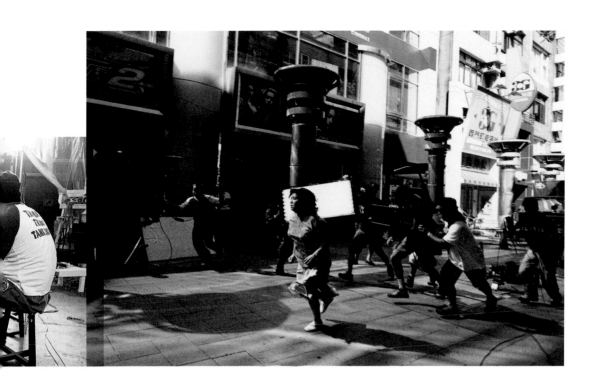

→ →

攝影的人格特質是：

技術狂（因為你必須要隨時瞭解最新器材的資訊並且瘋狂地試驗它們）、細節狂（只要光圈稍微不正確、焦距絲毫
沒量準，整部電影就會因你而毀）、刻苦耐勞（攝影要扛
非常多的器材，不時地架設它們，拍完一場戲又要分解，
到最後往往會脫光上衣圍著毛巾因為實在太熱了）。

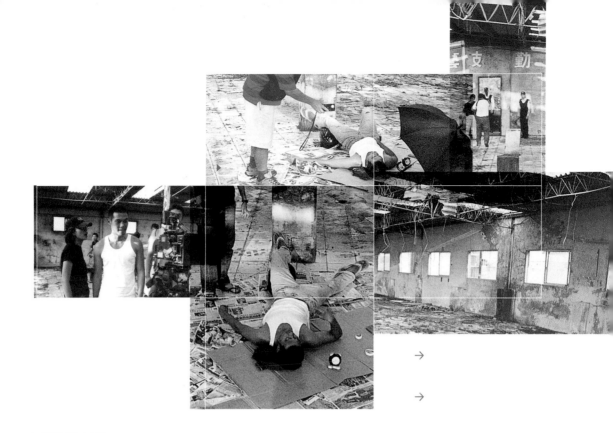

→

→

▶ 技術前製 / [1]

當劇本定本之後，在技術執行上的第一份工作，就是要勘景。

勘景，顧名思義，就是把劇本裡的每個場景找出來。這可不是件容易的事，因為要讓導演、編劇想像中的畫面成真，找到相似的場地，真的是要千挑萬選才能找到的。

《國士無雙》的執行製片連建智說，每次拍電影找場地，都會有一些刻骨銘心的回憶，這次拍片記憶最深刻的就是：「無盡的颱風」和「倒店」。

1. 無盡的颱風：
這次拍片才兩個月的製作期，就來了大大小小共八個颱風，大概可以號稱台灣電影史上最多風多雨的一部電影，雖然電影裡完全沒有用到雨景，老天爺卻很大方地一直給雨。很多找到的景，到後來都因為颱風的關係，被風雨打壞，甚至還要重新布置，非常的慘烈。

→　→

2.「倒店」：

顧名思義，就是每逢製片小組勘景的餐廳、食堂、咖啡廳……等任何場景，「每勘必倒」，因此往往進度表中排好的拍攝場景，到開拍前一週再去複勘景時，製片小組完全傻眼，因為餐廳""又倒了！！！餐廳倒店也就算了，畢竟時機歹歹，但最扯的是，本來勘景時選好一條西門町的街道，在開拍前一週，竟然整條街道打掉重新整修！

→　→

面對這些挫折，阿智滿臉的滄桑在拍片之後，似乎又多長了幾條皺紋，不過他也習慣了執行製片這門辛苦的行業，他說：「當電影執行製片就像跑新聞一樣，是拚LIVE的，找不到景，就要想盡辦法生一個！」聽起來執行製片不好當吧？不過偷偷告訴你，這工作最難的部分不是勘景，而是買便當，因為劇組人多，有的人喜歡排骨有的人喜歡叉燒，有的人口味重有的人要吃素，只要一個閃失，就會被大家抱怨連連，很慘的……

↩

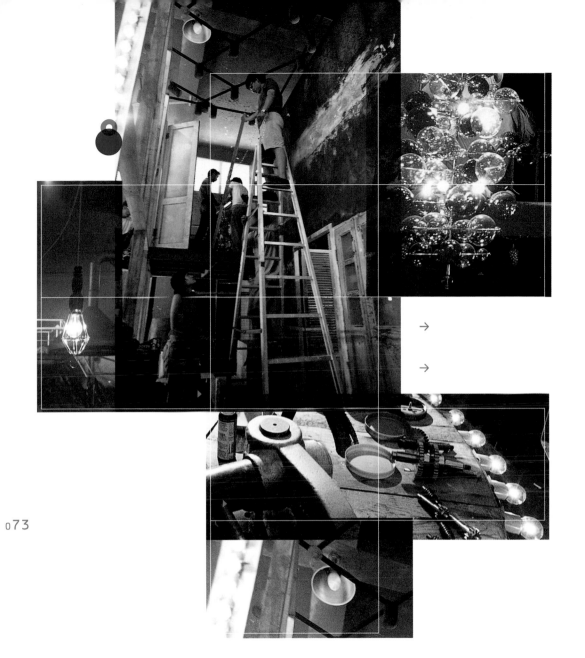

▶ 技術前製／[2]

創造非現實魔力——美術準備道具——

光是有了場景還不夠,場景充其量只是基本身材,還要有美麗的衣服配合其上,這部電影才會好看。而美化場景這個工作,當然就是非美術莫屬了。

→　→

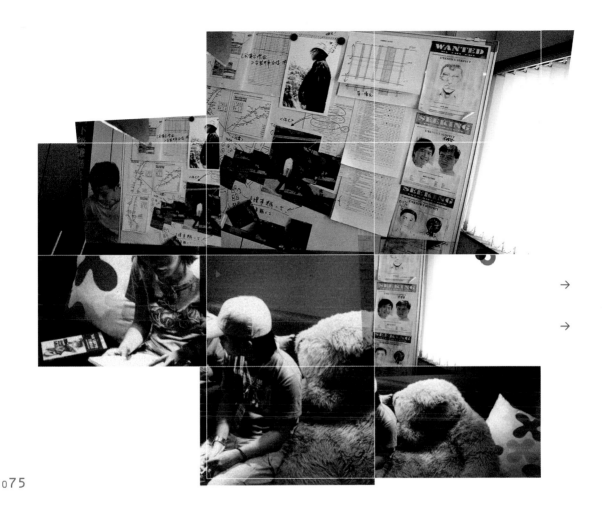

《國士無雙》的美術古智韶,人稱查克,出身MV、廣告界,幾乎唱片市場上所有知名歌手的MV,他都曾經操刀過,雖然才剛滿三十歲,在美術上的造詣卻已經爐火純青,非常瞭解各種不同風格的元素要如何交叉運用,才能創造出新的風格。查克跟導演DJ並不是第一次合作,之前《十七歲的天空》金勤跟楊祐寧合住那個看似簡單卻色彩豐富、獨具風格的房間,就是出自查克之手。

在這次的電影中,由於影片主題詐騙集團這個元素,在台灣大家都聽過、甚至遭遇過,卻少有人親眼見過他們是怎麼樣的人、在什麼樣的地方工作,因此美術利用了想像力創造了一個屬於電影中的「詐騙集團」。

最後,查克與DJ討論出來的美術風格,是在現實中帶有奇幻誇張超現實的感覺,因此他在搭景時,都依循這樣的大原則,創造出各種風格不同的場景,如警察局就是很寫實的混和日本與台灣在地風,從警察局的局徽到白板上嫌犯照片,都是出於美術之手。

女主角張知其由於是一個知名女主播,因此她的住處就是非常具時尚女性的風格:時髦的傢俱、可愛的小熊、豐富的色彩,還有數十雙美麗的高跟鞋,小小的空間完全代表了這個角色的喜好與個性。

→ →

詐騙集團辦公室是全片最複雜、最具創意的場景,風格非常誇張華麗,又兼有童趣頹廢,為了這個場景,電影公司不惜血本花了百萬資金,全部請木工搭景,依照著美術畫出的設計圖,一木一釘蓋出這個辦公室。搭景的場地是一個廢棄的舊倉庫,剛開始本來只是一個偌大空盪的空間,還因為颱風來襲水淹腳踝,變成大夥後來開玩笑的「水濂洞」,但即使遇到這樣的困難,一個月後再重回場景,竟然變成了一個豐富熱鬧的辦公室,鬼斧神工,讓你不得不佩服美術的創意。

儘管每個場景各有巧妙不同，但整體而言，卻又看得出屬於同一部電影的視覺元素，這就是美術功力所在。相信觀眾在看到這些設計後，心裡應該會忍不住納悶地問：美術到底是建築師、還是室內設計師、還是畫家啊？答案是：他什麼都是！

▶ 技術前製／[3]

> 你眼睛所看到的其實是我腦袋想的
> ——導演與劇組討論分鏡——

你眼睛所看到的其實是我腦袋想的。

當場景、美術都就定位之後,最重要的就是來討論每一場戲的分鏡了,導演和攝影要善用美術所做的布置,利用最佳的運鏡方式,把每場戲講清楚說明白。

對於《國士無雙》的攝影陳惠生 ADILI 來說,與 DJ 合作其實是駕輕就熟的,因為他們在《十七歲的天空》就已經合作無間,之間又合作了幾支廣告,讓他們溝通順暢,對於鏡頭語言的掌握,也都偏好快節奏的大量分鏡,除此之外,《國士無雙》在攝影上最特別之處,就在於它與以往習慣使用長鏡頭,少用特殊攝影器材的國片不同,這次我們請出了電影器材公司塵封已久的秘密武器,聽說有三、四樣器材,都已經好幾年沒有人租借過了。(唉,由此可見台灣電影真的很不景氣!)

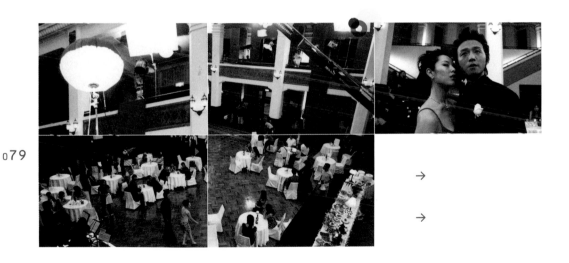

→

→

這次的天字第一號無敵器材,就是「Power Pod」。

話說《國士無雙》有一場戲是金勤與天心在宴會裡大跳國標舞,請來了上百位臨時演員,租下了百年歷史的中山堂宴會廳,這麼大的場面,當然少不了相稱的攝影器材,此時「Power Pod」就出現了,它像一根蹺蹺板,一頭掛著攝影機,一頭是重鉛塊,可以平衡攝影機,這根巨大的蹺蹺板要怎麼操作呢?這就是很屌的地方了,攝影師站在一台跟人等高的模擬控制機前面,像打電動一樣轉動模擬機,「Power Pod」就會隨著模擬機的動作移動,真的非常令人驚訝,而且出來的畫面真的就是上天下地無所不能,它可以從最高處的天花板垂直落至地板上,再從地板三百六十度旋轉到金勤與天心的正面拍大特寫,畫面真的就像好萊塢製作規模的水準。

→　→

拍宴會時，還有用到很特別的燈具，暱稱「漢堡燈」，學名「氣球燈」，也是用來拍跳舞時的畫面，這盞燈外面罩著透光布做的氣球，因此會散發出柔光，拿著燈的操作員必須站在跳舞的演員身邊跟著移動，因此演員臉上就會一直有光。一盞漢堡燈加上攝影機還有演員，遠遠看起來就像五六個人在一起跳國標舞轉圓圈，非常有趣。

其他的特殊器材，包含了每天跟著我們到處跑的「凱撒」，是一台可以升降的軌道車，長的很像阿姆斯壯登陸月球的小艇，他與一般軌道車不同之處，就在於可以一邊移動一邊升降，拍出很特別的感覺，聽說這台機器已經好幾年沒有借出去過了，只有拍電影才會用到。

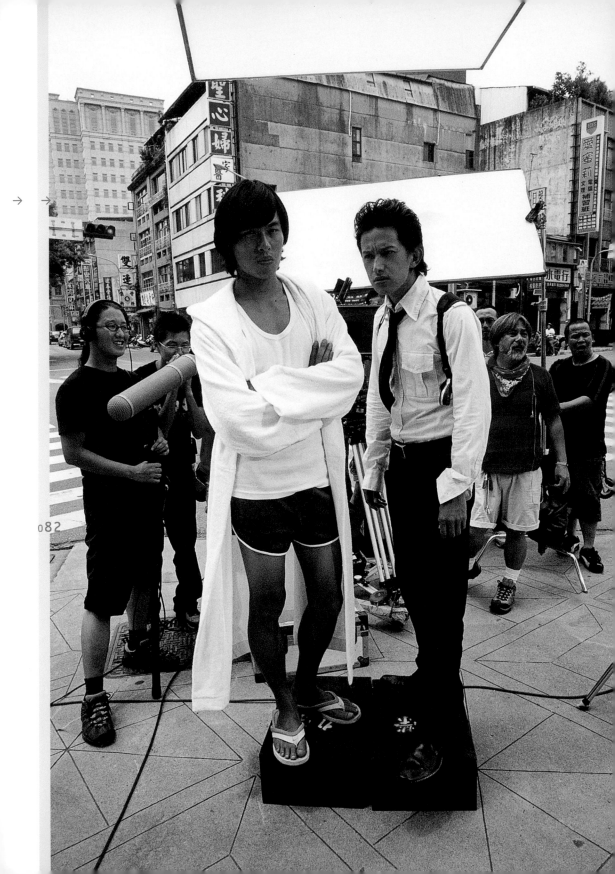

這些器材雖然珍貴，但一個好的攝影最重要的其實不只是瞭解器材、使用器材，更重要的還是如何妥善搭配燈材，把環境拍得既特別又能傳達清楚的意義。因此對於攝影師 ADILI 來說，還有一個最得力的幫手，就是燈光師蘇峀宥。燈光師與攝影師的合作，就像是光圈與快門一樣，錯了一個都不行，攝影師會與燈光師溝通每場戲重要的影像呈現，比如說這個鏡頭主角是逆光露出剪影或是主角整張臉都要打亮，燈光如果用的好，就像情人節吃飯一定要燭光晚餐一樣，可以增添非常多的氣氛，為電影加分許多。

8.8，爸爸節快樂。同時也祝《國士無雙》，開鏡大吉。

清晨五點，天空還是黑藍色的。中影文化城的廣場卻已經聚集了十數台車、數十個人，不是飆車族集會，也不是阿公阿媽作外丹功，而是來拍《國士無雙》。

「太早拉！」每個人見面打招呼的第一句話不外如是，不過大家心情都很興奮，尤其是網路徵選來，號稱要和楊祐寧玩親親的妹妹，嘰嘰喳喳講個不停，老爸老媽老姊全家大小都陪她一起來了，大概是生怕《國士無雙》會把她可愛的女兒抓走。。。

等待了良久，嘿嘿，大家最期待的東西終於來了：「早餐」。開鏡第一天，早餐當然不能不豐盛，每個人分到的是一杯永和豆漿加一大盒水餃或蘿蔔糕不等，全憑運氣，最酷的是，醬油裝在豆漿杯裡，差點有人把吸管叉下去就要喝了，還好即時被制止，不然還沒開鏡大概就有人要因為鹽分過多而送醫院。

如果你跟我一樣，是個沒拍過電影的門外漢，那你千萬要記得，拍電影要學習的第一課，不是如何用攝影機，也不是如何指導演員，更不是如何畫分鏡表，而是：「等待等待再等待，天荒地老才開拍」。光是架攝影機就有四、五個人，架燈光又有四、五個人，再加上化妝師、造型師、製片、主角、臨時演員……一大堆閒雜（比如我這種拍拍幕後花絮、寫寫片場花邊遊記）與不閒雜人等（比如導演，一來就要滿頭大汗、低頭思索如何分鏡走位），拉裡拉雜總有四、五十個人，光是每個人排隊上廁所拉屎拉尿就要花個把個鐘頭，何況大家都是專業的「電影人」！等大家通通忙好自己分內的事情，哇！已經過了兩個半小時了呢！真久，不過該來的還是要來：開鏡囉！

片場外早已擺好了鳳梨加香爐，可惜並沒有豬公，大概天氣熱怕發臭，在製片的吆喝下，全體閒雜與不閒雜人等集合在香爐前，朝藍天邊的一朵雲朝拜上香，開鏡儀式迅速落幕，迫不及待，要開拍拉！

→ →

084

今天的第一場戲很好笑，是惡搞古裝戲「新新新龍門客棧」，網路徵選來的男生臨演則戴上頭套，扮古裝大俠，唯一的一句台詞是：「休得無禮」，說的倒還有模有樣，頗有大俠之風。網路徵選來的臨演妹妹，則很出乎意料之外的超會演戲，演起古代丫環絕對是又嬌又嗲，導演陳映蓉大笑說：「楊祐寧的演技快要被妹妹幹掉了！」說時遲那時快，楊祐寧馬上展現搞笑絕技，似乎想證明雖然他演技不一定贏過網路妹妹，搞笑的伎倆倒是略勝一籌。

當臨演不好過，他們全都迅速地學到了拍電影的第一課：**「等待等待再等待，天荒地老才開拍」**。光是一句「休得無禮」，網路來的臨時大俠，就說了四十次，換了三個鏡位，成為「休得無禮」的答錄機。等到大俠睡著，頭套都要掉下來了，丫環的媽媽也不停地問我說：「什麼時候才拍完啊？」的時候，終於，第一場戲才拍完，而那已經是距離清晨五點六個半小時以後的事了。一拍完弟一場戲，導演馬上把龍門客棧的木椅，兩張併一張拿來呼呼大睡，在兩分鐘內入眠。看來，想當電影導演，除了等待的功力要強之外，能夠「倒頭就睡，睡醒就導」的能力，也是不可不學。

下午第二場戲，則到中山北路的某家卡拉OK酒店，在裡面花天酒地一番，喔不，是認真拍戲一番。其中最令人爆笑的是日本藝人葛西健二，他非常認真地扮演兔子卡拉OK先生，認真地用日文發音唱本片主題曲，然後又認真編主題曲相關的恰恰舞，讓我活生生看到了海賊王裡面的某號人物（一時想不起來，總之是一個帶著兔子頭套的海賊老大之類的），真是有點不知在拍電影還是在看漫畫的感覺。下午感覺比早上還漫長，大概是因為我有睡老人午覺的習慣。。。往往看到導演不厭其煩地指導演員，其他人倒的倒，睡的睡。。。嗯，電影真是一門要抓準偷睡時刻的藝術……

總之，清晨五點開工，傍晚七點十分才收工，我過了一個十分有意義，卻勞累了十四個小時的父親節，而《國士無雙》，也正式誕生了，不過，只誕生了一點點皮毛而已，距離完成……嘿 嘿 ， 你 慢 慢 等 吧 ！

↩

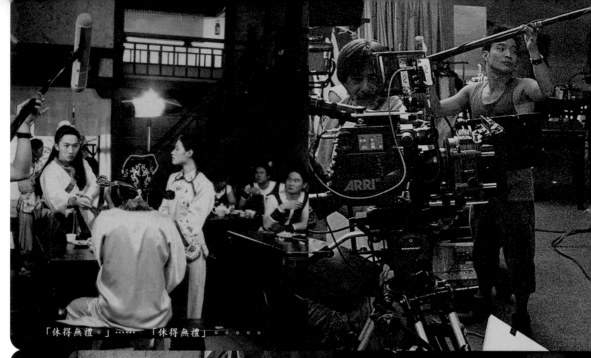

「休得無禮。」……「休得無禮」。。。。。

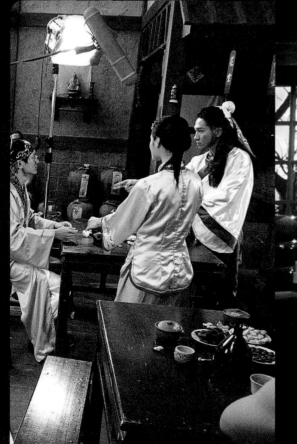

惡搞古裝戲「新新新龍門客棧」 2005·08·08

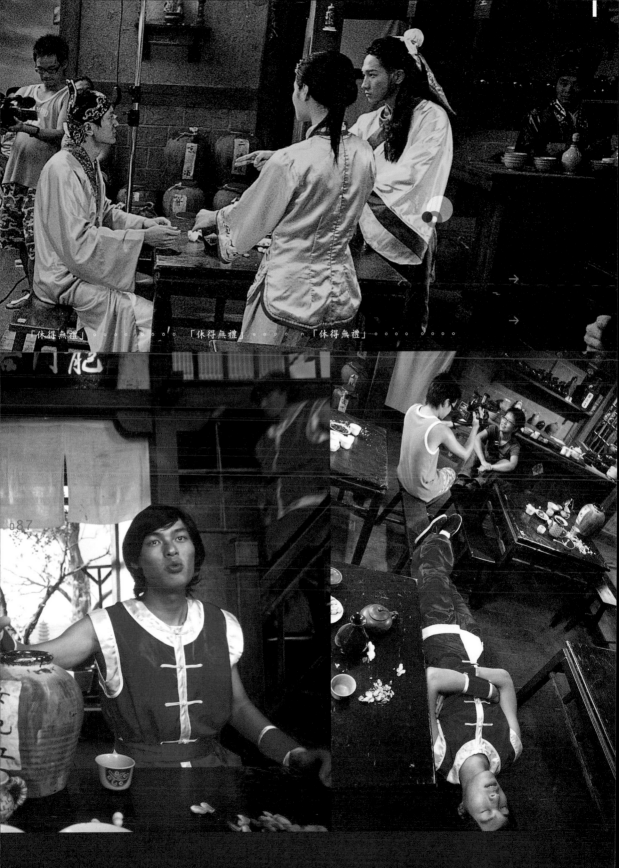

「休得無禮」。。。。。。。。「休得無禮」。。。。。。「休得無禮」。。。。。。。

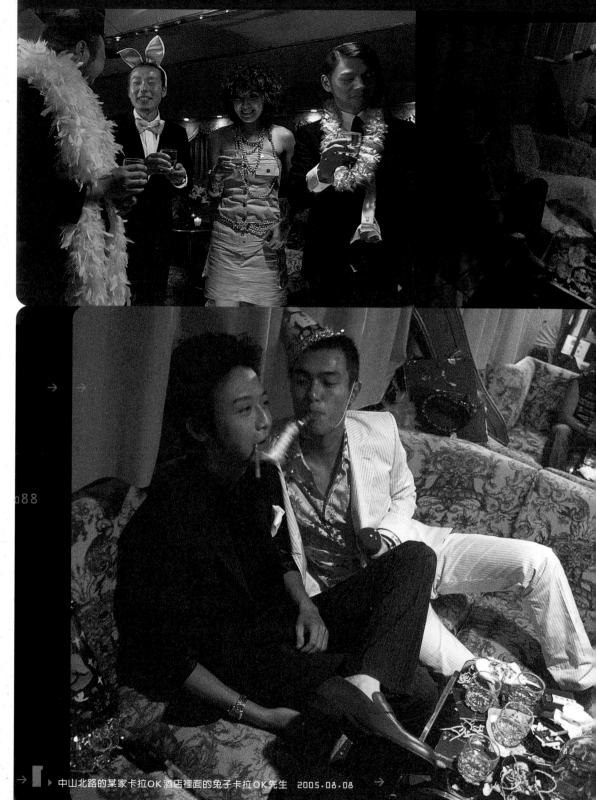

中山北路的某家卡拉OK酒店裡面的兔子卡拉OK先生　2005.08.08

又是清晨五點，天空從深層的黑開始塗抹上一層橘紅的藍，我們借來拍攝劇中新聞台的攝影棚內外，有一大群人忙著把攝影器材、燈材搬進搬出，他們從昨天午夜十二點工作到現在，而且還要繼續前往附近的高爾夫球場拍戲，似乎不工作到十五個小時誓不罷休的模樣，看到這個景象，你不由得的心中暗罵：「拍電影的人到底是瘋子還是藝術家？」

我認識不少人，對電影懷抱著莫大的夢想（我自己當然也是），想要在影像中傳譯出超越文字的感動，激發觀眾的想像與眼淚，但是夢想家往往忽略了實行者的痛苦。當你想要落實一個夢想，困難的並非夢想難以達成，而是實踐的步驟太過於繁複無聊，以致於到了最後，你幾乎已經忘記夢想的原貌，只記得實踐的苦悶。

把拍攝班表拿出來看，拍攝期總共四十五天，幾乎兩個禮拜才休息一天，每天工作十二到十五個小時，有時候拍完夜班又緊接著要拍日班，而且拍完回家還不能睡覺，因為：導演要想明天的分鏡，攝影要想明天的鏡位，美術要佈置明天的場景，製片要擔心場地會不會臨時出狀況（如：颱風、或是那個場地突然又有什麼問題了），總而言之，沒有人睡的好，沒有人吃的飽，這就是電影拍攝的實踐過程，聽起來不太像夢想，倒像夢魘。

→　→

我問導演DJ，她這麼年輕，怎麼受得了這樣的壓力和工作量？她笑著跟我說：「這不是能不能承受的問題，而是妳到了這個位置，自然而然地就一定能承受的了」。的確，
當你坐在導演椅上，那麼多人看著你的眼神，等待著你下
一步的指揮，你怎麼可能突然擺爛，大喊：「老子（娘）
今天很想睡覺，大家都給我回家，不要拍了！」

「人類的抗壓力是相對的，而非絕對的」，我一直相信這
句話，當你對於夢想的渴望遠遠高於實踐的痛苦時，相信
我，你只要咬緊牙關直到嘴唇流血，握緊心臟直到心跳復甦，你一定能夠ㄍㄧㄥ住的。

只要夢想還在。人就算不偉大，也能很驕傲地大聲喊：**我 還 勇 敢 地 站 立 著 ， 不 曾 跌 倒 。**

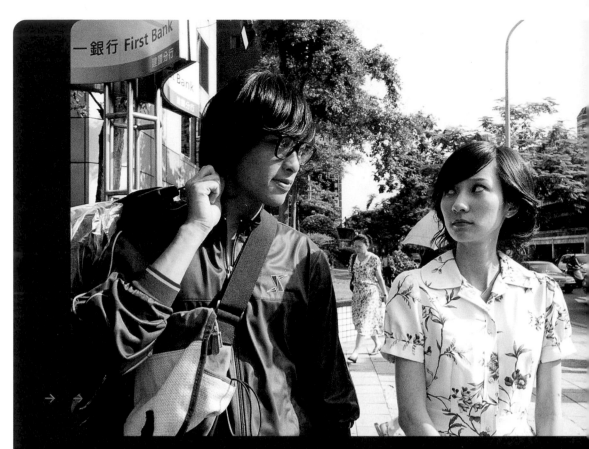

台灣電視最紅的主播，她要搶在警方之前，挖出所有詐騙集團內幕，讓自己成為媒體界的紅人，達到事業的頂峰……。。

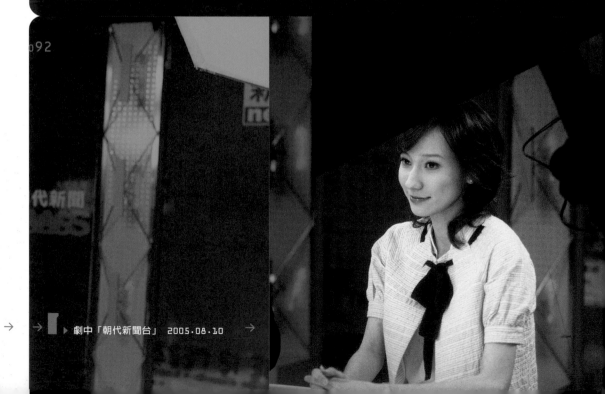

→ → ▶ 劇中「朝代新聞台」　2005.08.10 →

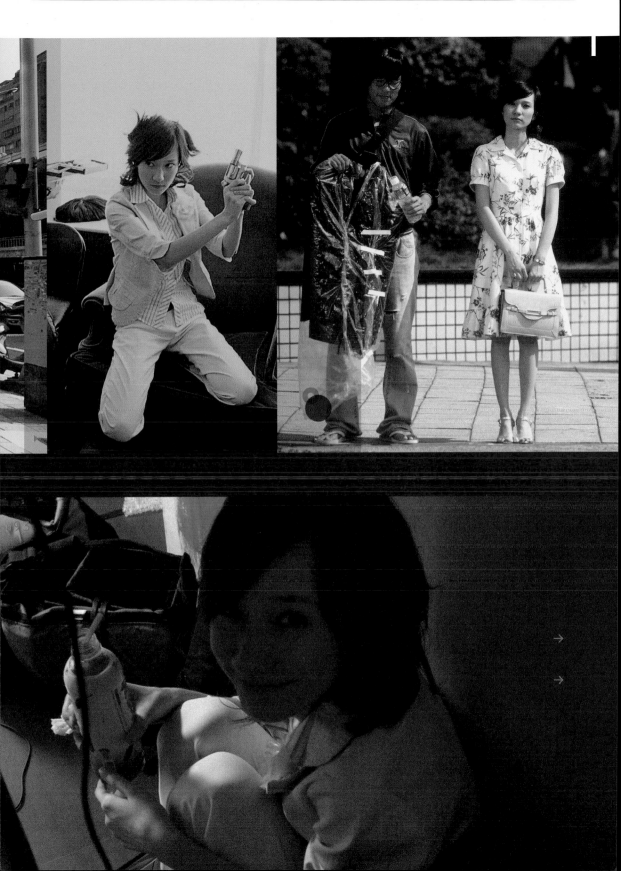

拍完夜班又緊接著要拍日班，即使拍完回家還不能睡覺，因為：

導演要想明天的分鏡，

攝影要想明天的鏡位，

美術要佈置明天的場景，

製片要擔心場地會不會臨時出狀況⋯⋯。。。。。。

又是一個清晨的開始　2005.08.11

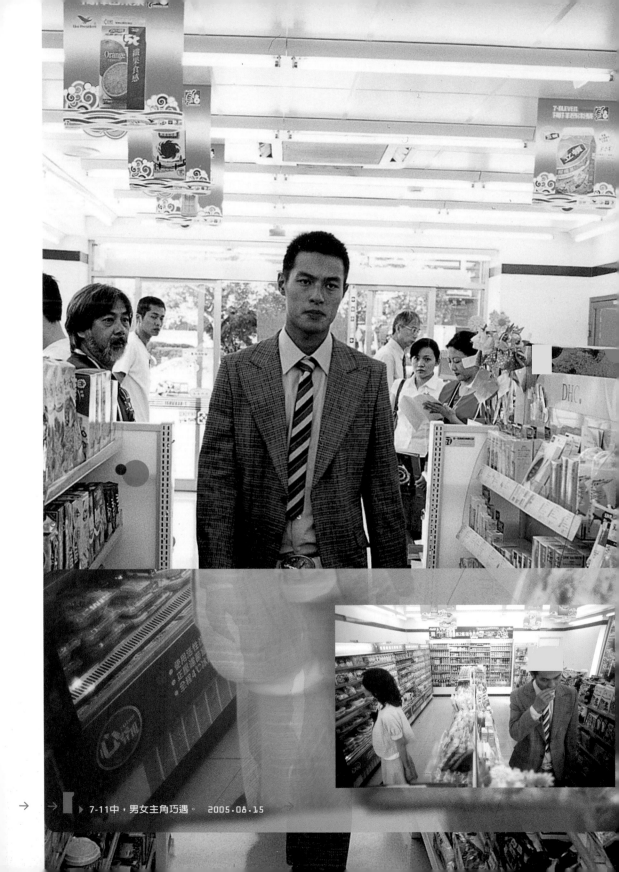

▶ ▌7-11中，男女主角巧遇。 2005.08.15

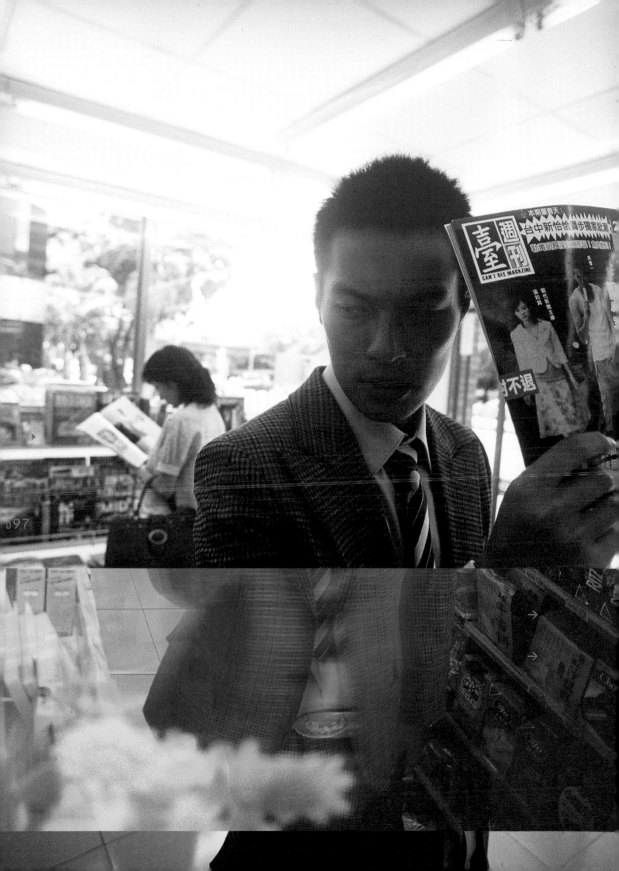

「你好，我是行動秘書，能夠為您處理……」甜美的聲音、婉約的笑容，聽說最近有不少男人和男孩為了她神魂顛倒，紛紛打電話到行動電話公司，指名要她作自己的秘書。她是葉羿君，《國士無雙》的女主角之一。

她在片中飾演甜心主播，仍然是一派氣質打扮，甜美的笑容。這是她第一次接下戲劇演出，我問她會不會害怕，她說：「當然怕啦！最怕的就是我太娃娃音，很怕當主播報新聞時沒有說服力。」我大笑回答：「現在當主播哪有人管那個，只要長的可愛美麗就好拉！」（若有冒犯真的主播，請多多包涵，不過這的確是市井小民的心聲。）

她的處女戲，是在7-11門市演出，趁中途在拍楊祐寧的單人戲時，我和她蹲在飲料冰櫃旁吹冷氣聊天，問起她這麼可愛漂亮，人又很紅，是不是在演藝圈有更大的野心，她立刻蹙眉：「一點都不好啊！我現在都被定型了，只能演秘書的角色，如果要去代言其他性質的產品，別人都不買單。」她說的的確是實話，演員其實是很看天吃飯的行業，也許你努力了一輩子，都因為沒有演到好的角色而紅不起來，有時候如果突然爆紅，又很容易因為爆紅的角色而被定型，簡單來說，演員是一個百分之八十靠運氣的行業，其他的百分之十五，是妳的外型：鼻子挺不挺、眼睛大不大，皮膚好不好，有沒有一雙長腿和大胸部。

那還有百分之五呢？

→　→

是演技。

比如京都念慈庵的超級廣告女主角：孟姜女，就是一個靠
演技吃飯的狠角色。孟姜女不姓孟，也不姓孟姜，她姓林，名美秀。之前原本是舞台劇演員，因此磨練出一身深藏不露
的表演技巧，胖胖略帶喜感的身材，讓她被導演相中，在
廣告中一炮而紅，開始接演一些其他的戲劇。

她在《國士無雙》中飾演一個詐騙高手，但真實的她，是
一個人很好的前輩，態度親切。而專業的演員態度，更是在菁桐車站的一場戲展露無遺：那天天氣很熱，所有人都穿背
心短袖，只有她因為戲服的關係，必須穿著厚重的大衣外
套，一般來說，只要導演一喊卡，她就可以把戲服先脫掉
涼快一下，但她害怕連戲問題，又不願意替服裝組帶米麻
煩，所以很敬業地一直穿著，我問她不會熱嗎？她笑著說
：「心靜自然涼啦！」真專業，我心中默默地佩服著。

對於一心想要拍電影的人來說，所謂的「台灣電影」到底是什麼呢？

老一輩的製片人或導演會告訴你：台灣電影是手工業，靠著汗水和淚水一步步拼湊出一部電影。

新一輩的製片人或七年級導演會告訴你：台灣電影票房收入僅佔電影市場的百分之一，因為再慘也不會比現在慘，反而成為年輕新導演和製片人崛起的機會。

我會告訴你：台灣電影是窮人的夢想，冒險家的天堂。但請不要忘記，這是一場鉅額的賭博，贏了，你要繼續擔心下一部電影該如何籌措資金；輸了，你賠不起的不只是電影資金和自己的名聲，更慘的是觀眾又會說：「國片真難看。」

對創作者來說，電影是一個夢想的天堂，因為它結合了影像、文字、音樂和高難度的敘事結構，包括：裝置藝術、建築空間、動畫、平面攝影、表演藝術 …… 等所有可以想像的到媒材，都可以參雜其中，唯一的問題只是：你有把握能控制得宜嗎？拍攝現場雜亂的狀況、工作人員紛亂的情緒、導演體力過度地耗費，這些都是難以控制的Ｘ因子，隨時會影響電影拍出來的結果。

→ →

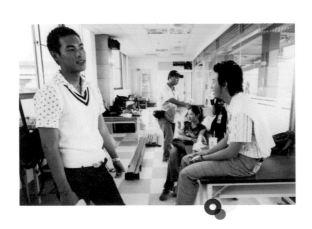

今天在高爾夫球場上工，本要拍晴天戲，卻不停地下雨；
要演員說台詞收音，旁邊工地起重車卻一直把鋼材搬上搬
下，搞得什麼事都做不成，最後大家都吹鬍子乾瞪眼，無
聊之餘，DJ跟祐祐只好打起高爾夫球來，倒也不是真的輕
鬆自在，只是想找點事情做，免得一肚子悶氣影響了情緒，畢竟兩週來的過度疲勞，是會讓人很容易發飆的。
二、三十個工作人員，都望著大雨露出無奈的眼神，我想
大家心中共同的ＯＳ是：又要加一天戲來補拍了。

拍電影，為的是一股熱情和衝勁，但長期下來，每個人的
心靈和身體，都多多少少累了、倦了。我看著大家勞累的
神情，多少有一點不忍，但身邊的每個人都在痛楚中呼吸，在痛苦中歡笑。

因為我們不能怠惰，因為我們輸不起，因為這是一部「國
片」，是來自「台灣」的電影。也許我們拼不過好萊塢的
動作特效、比不上日本的詭異恐怖、追不上韓國突飛猛進
的電影工業，但我們還是要想辦法在非常少的預算之內，
拍出一部台灣電影，你問我為什麼？我回答不上來。但，我們就是這樣做了。

聽說：「我們電影的全部預算，只是一部中低成本好萊塢
電影的便當費而已」。
我看著跟我說這句話的劇組人員，苦笑。

還好，有整個劇組一起辛苦，不會有那種孤單而晚景淒涼
的感覺。

「 如 果 痛 楚 請 不 要 忘 記 我 也 痛 苦 。 。 。 。 。 。」 我 心 中 這 樣 回 答 。

當我們苦在一起，就會覺得，苦也變得甜了一點。

⇄

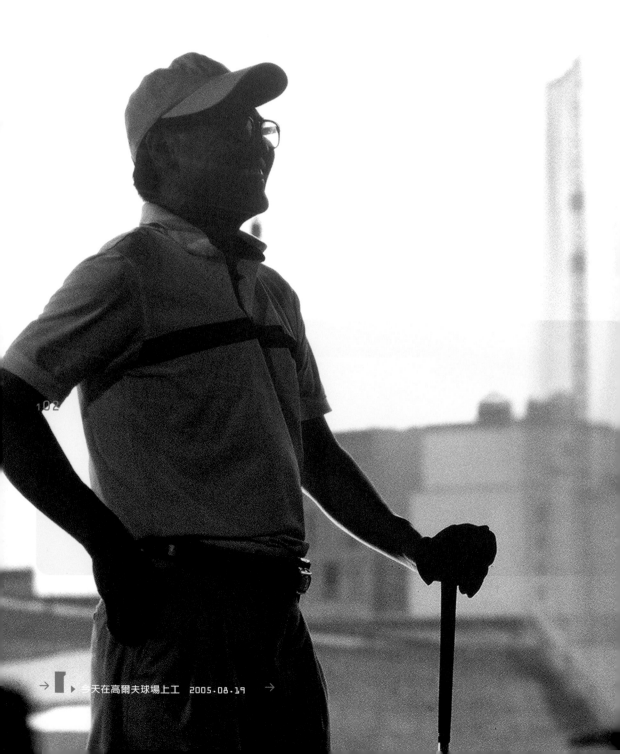

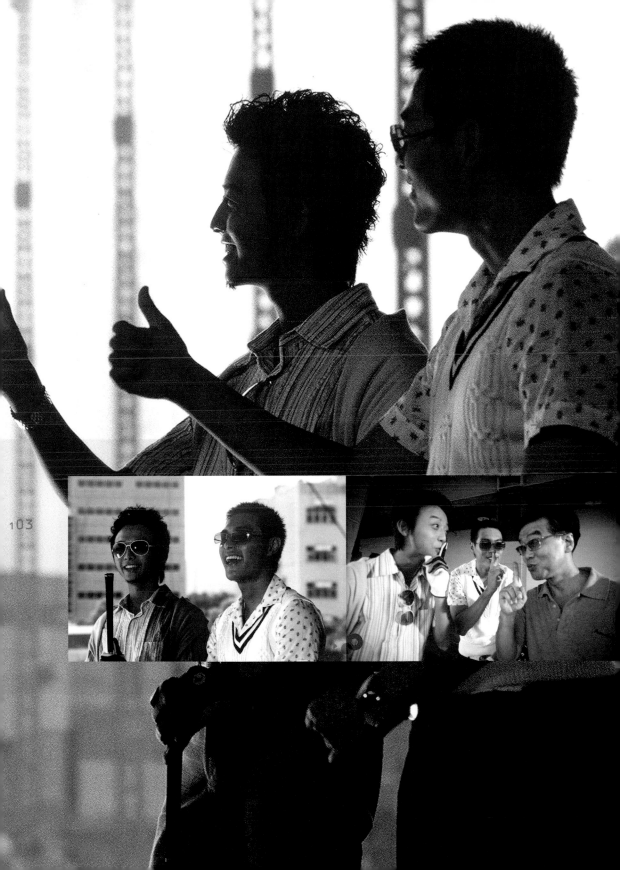

今天一大早，坪林煙毒勒戒所飆來一台BMW1150重型機車，上面騎著一個全身黑色勁爆風衣的男子，正以為是那個明星男模來片場耍帥，沒想到脫了安全帽，赫然是個中年男人：鄧導。

說起鄧導兩個字，如果你不是演藝圈的人，大概打破頭也不知是誰，但說起鄧安寧三個字，可就是無人不知無人不曉的喜劇演員。今天來現場，就是要來客串演戲的。

他是出名的喜劇演員，現在轉行成電視導演，最近在大愛台播出的《草山春暉》就是他的作品。趁著拍戲的空檔，我跟他聊起電視與電影的差異，他劈頭就問我一句：「你要聽真話還假話？」廢話，我都問了，當然要聽真話。

「真話就是：我要養老婆小孩」，鄧導說話時其實不太喜劇，反而比較有點在演候孝賢悲情城市的感覺。

電影比起電視、廣告都是相當不賺錢的行業，這是我拍片一個月以來，每天都會被人耳提面命的一句話。因為製片、美術、攝影每一組人馬都是來自廣告、MV的專業人員，他們平常做一個案子只要一至二個星期，收入就可以打平拍電影的兩個月。「要不是因為熱情和友情，大概是不會有人想來做電影的」，這句話我天天在聽，聽了讓我心寒，也讓我的電影夢漸漸融化。

→ →

「你看看《草山春暉》收視率現在是全國八點檔第三名，只輸給《意難忘》和《金色摩天輪》，把收視率乘上全國人口，有多少觀眾在看？觀眾的反應才是讓我有成就感，想要繼續努力的動力」，他擦了擦額頭的汗，繼續說，「電影我不是沒試過，但上映後，偌大一個戲院，觀眾只有二、三十個，多讓人心酸啊，就算得了再多獎，也不能讓我開心啊！」又是一長串讓我電影夢變成一灘死水的資深導演真心話。

不過讓我懷疑的是，不管大家說再多這些詆毀電影的話，好像都只是男女朋友吵架時說的氣話，看看現實，鄧導還不是來客串演出，說不定過了幾個月後，等製片、美術、攝影組的疲累過去了，對電影的熱情，說不定又會在花將近三百元，去華納威秀看到一部爛電影時，重新燃燒起來了。

嗯，熱情是一種不死鳥，無論是對於電影、音樂、設計、藝術，**只要你有熱情，創作就不會停息**。

金勤有潔癖，鄧導亂吃東西、亂噴口水，金勤只好忙碌地洗牙刷，不斷刷刷刷。

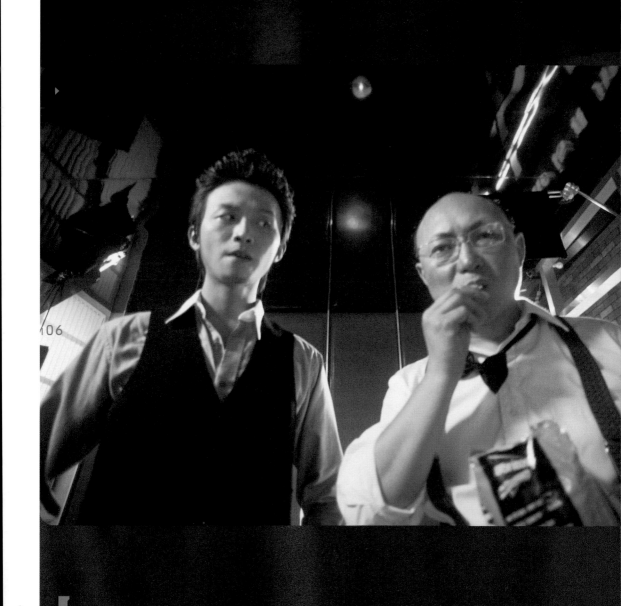

來客串演戲的鄧導　2005·08·25

▸ 開拍日記 / 2005．08．30　　今天在新聞上看到‥‥‥‥

今天在電視新聞上看到，北宜高坪林通行路段由於發放通行證的問題，導致民眾抗議。我一個大驚，那不就是我們每天拍片會經過的地方嗎？

掐指一算，整個劇組已經在坪林待了將近兩個禮拜了。我們被關在坪林一處荒廢的前公家單位裡，每天早從台北出晚從坪林歸，雖然沒有人生病吃藥，但勞累的程度，跟發燒吃完感冒藥的昏厥感差不多。

→　▸ 詐騙集團諞張華麗的辦公室　2005.08.30　　→

之前半個月的拍片過程，都是在台北市大街小巷穿梭來往拍實景，比較有電視新聞拼 LIVE 的匆促感，要搶光，要等紅綠燈，要抓車流經過，要抓臨時路人東走西逛，但現在終於進入主景片場，有一種安定下來的感覺。

尤其，當你看到美術組把主景搭得十分奇妙之時，你心中會有一句話：「嗯，這才叫拍電影。」

我一點沒有誇張，主景真的是「十分奇妙」。我們需要的是一個很誇張華麗的辦公室，但同時又要有童趣破爛，
聽起來很難融合吧？不過美術組做到了，他們搭了一個「十分奇妙」的後現代場景：將不同感覺的物件拼貼在一
起、把A物件的意義擬仿為B意涵、鬼祟地將切格拉瓦挪用成壁紙上的圖案。

總之，我以為我走到了百老匯未完工的後台，又好像來到了某間美侖美奐的實品屋。這是個既台又美還混一點韓
日風格的奇妙夢境。

主景唯一的缺點就是,太陽大的時候很悶熱,颱風來的時候會漏水。

在台灣拍電影,很有種貧窮藝術家的感覺。希望熱情不要被貧窮磨光,畢竟,鐵杵都能磨成繡花針了,每天的酷熱和勞累,很難說有多少個文藝電影青年能夠活下來。希望,我是到時候還能呼吸的那個。

今天拍攝的是激烈的武打場面，天心華麗的飛腿痛踹黑道，楊祐寧滿場亂逃不敢跟黑道硬碰硬，而滿頭大汗，真槍實彈與黑道對打的，就是我們這次最硬底子的武打明星，冬冬。

他是中日混血，原本用本名阿部力在銀河闖蕩，為了在華語圈拍片順利，現在改名李振冬，又稱冬冬。他是個很認真的傢伙，雖然長的斯文帥勁，工作態度卻是親和有禮。每次跟他聊天，都是交換電影情報，因為他也看很多小電影，喔，不是那種小電影啦！是電影節會上映，比較少人看的那種所謂的另類電影。

他是個很有內涵的人，每次拍片無聊時，都帶原文的村上春樹來看，日文很好（當然，他是日本人ㄟ）。

他在本片飾演一個帥勁有餘，卻又總是在天心面前出糗的小警察，嗯……前陣子在報紙上看到一大堆他與天心接吻的新聞，記者當然都寫的天花亂墜。我私下問他感覺如何，他聳聳肩，好像親過很多女人的樣子……喔沒有啦！其實他現在沒有女朋友，若是哪位影迷來探班，對他有興趣的話，嗯……多一個影迷很好，其他的我們可就留給他自由發展了。

→ →

冬冬之前演過國際名導陳果的《人民公廁》，是男主角，
也是冬冬第一次演電影，那是他還在北京電影學院唸書時，被陳果導演發現，才踏入電影圈。現在的冬冬，在台灣與日本演藝圈內努力，像個空中飛人般來回軋戲，除了《國士無雙》，還接演日本版的流星花園，及與豐川悅司合演東京影展閉幕大片：《大停電之夜》

誠懇的冬冬，祝你有一天成為橫跨日本台灣的大明星，不過記得要繼續保持誠懇親切的態度喔！

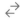

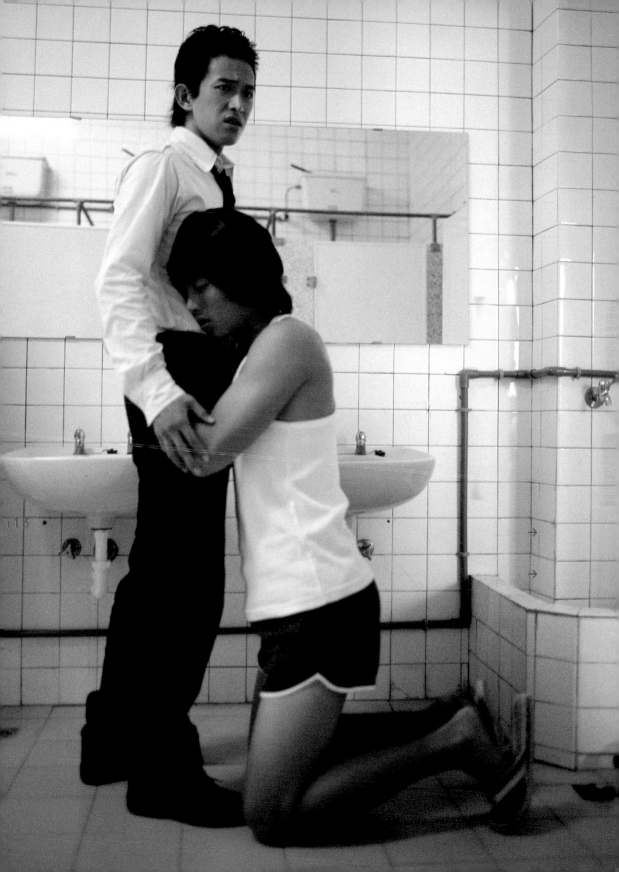

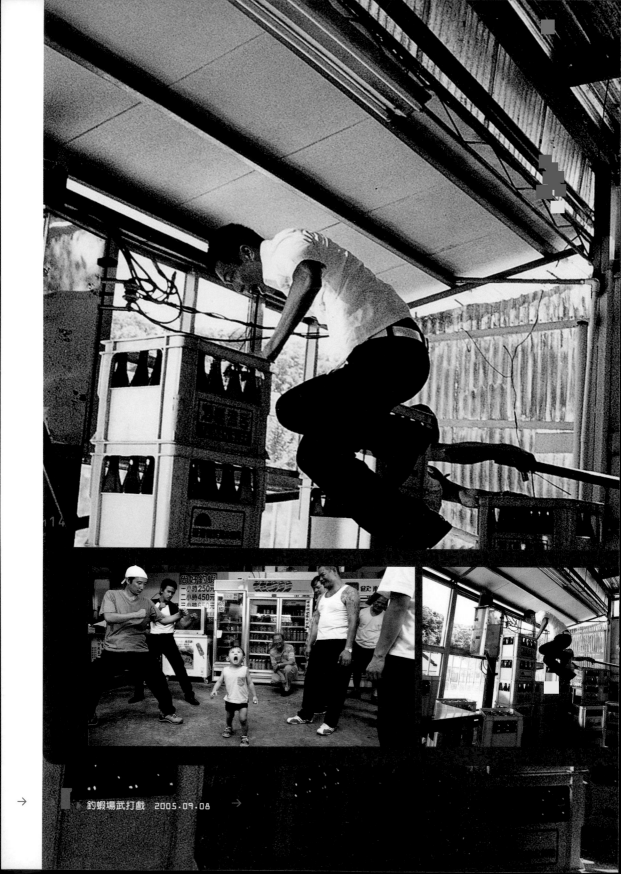

釣蝦場武打戲　2005．09．08

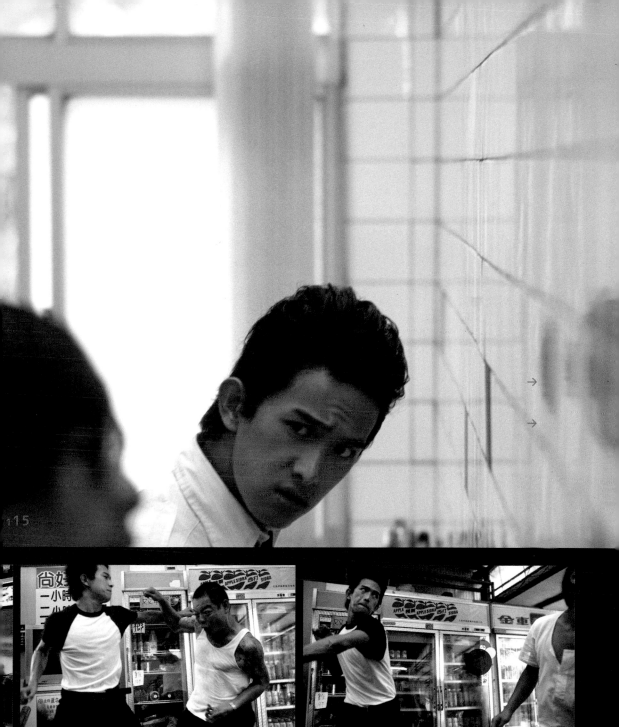

外雙溪釣蝦場的大門，突然走進來七、八名彪形大漢，帶頭的理著個平頭，身上穿著白色的「吊嘎阿」（就是台語的「背心」啦！）露出來滿滿的龍虎刺青，眼露兇光，眉頭一皺起來，彷彿下一秒就可以把你吃掉，我正好站在門口，立刻被嚇了一跳，想要轉身落跑，沒想到那個綽號「八萬」（意思就是他一個人可以幹掉八萬人大軍）的大哥很客氣地給我一個笑容（雖然那個笑容還是掩不了他深深的殺氣），問道：「請問導演和BOBBY在嗎？我們是來拍戲的武行。」聽完這句話，我立刻鬆了一口氣。

導演，當然是陳映蓉。

但誰是BOBBY呢？

當然就是本片不可或缺的重要角色：武術指導。

BOBBY，本名胡智龍，來自香港，只要在電影中，有出現中國式的武打鏡頭，百分之九十九以上的武術指導都是來自香港，原因很簡單，因為成龍、洪金寶、元彪都是香港人嘛！他們創造了一大票武打電影，也因此培養出一大群「幹架高手」，雖然成龍已經去好萊塢發展了，這群幹架高手，卻是流竄全球，只要需要「華麗幹架」的地方，就少不了他們的蹤影。

116

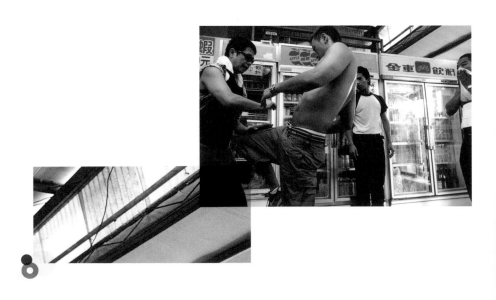

看BOBBY白白淨淨的外型，你可能想像不出來他會武功，
但是他只要拳頭一動，雙腳一踢，其動作之乾淨俐落，快
捷如豹、勁道如虎的感覺，確實讓人心服口服，不愧是武術指導啊！

除了BOBBY外，不可不提的就是助理武術指導小四：黝黑的膚色，健壯的肌肉，看起來就是魁武型的加州健身房教練。
拍戲時，通常都是BOBBY想動作，小四負責跟武行們一
個個套招，叫冬冬、天心、祐祐在一旁先看著，套完招之
後，小四再教導明星們慢慢地來一遍：包含出手的節奏、
動作、力道等等，經過他們指導之後，本來不會幹架的明
星們，立刻都變成可以與武行大打出手的「男女打仔」。

→　→

→

→

聽起來BOBBY好像很好混，只要想想動作、套套招就好？其他要流汗的工作都交給武行們去做？？？

想要當武術指導可沒這麼好混，因為在武打戲上，BOBBY其實可以稱做半個導演，所有的分鏡、動線都是他來設計並掌握，shot size要緊要鬆、鏡頭要搖晃還是固定、要用軌道還是freehand，都是他來決定，因為只有他最專業，知道如何攝影、如何分鏡才會讓這些武打看起來最有壓迫感和速度感，很了不起吧！難怪香港的武術指導可以輸出世界各地，拍出了諸如《駭客任務》、《臥虎藏龍》等國際大片。

從實習武行幹起，BOBBY已經做了二十年的武術指導，所謂「武而優則導」，他現在除了做武指，也當起了電影、電視劇的導演。他年輕時曾與成龍、程小東等人合作，陳映蓉最喜歡的電影之一《倩女幽魂》就是BOBBY有參與的作品。

這次來拍攝《國士無雙》，BOBBY抱著與年輕人一起玩耍的心情，與DJ討論出這部動作喜劇的風格，應該是「生活化、寫實自然，偶爾有一些誇張搞笑的感覺」。因此在本片中不會看到成龍一般跳飛機、飛車追逐的畫面，反而是楊祐寧在西門町西跑東鑽，有人用柳丁丟他用棒球棍把柳丁打到天邊之類的有趣畫面。

不過這部片還是有許多動作片必備的道具和元素：小混混被天心打飛入水池要吊鋼絲、冬冬追匪徒追的太熱血，從三層樓高的樓梯上跳下來，要吊鋼絲加軟墊、祐祐拿酒瓶砸黑道大哥的頭，用的酒瓶其實是糖做的玻璃，以免真的傷到人。

這些畫面，拍的過程都很驚險，不過BOBBY卻說：「這都是小CASE啦！」看來二十年的武術指導經驗，果然讓他的膽識異於常人啊！

118

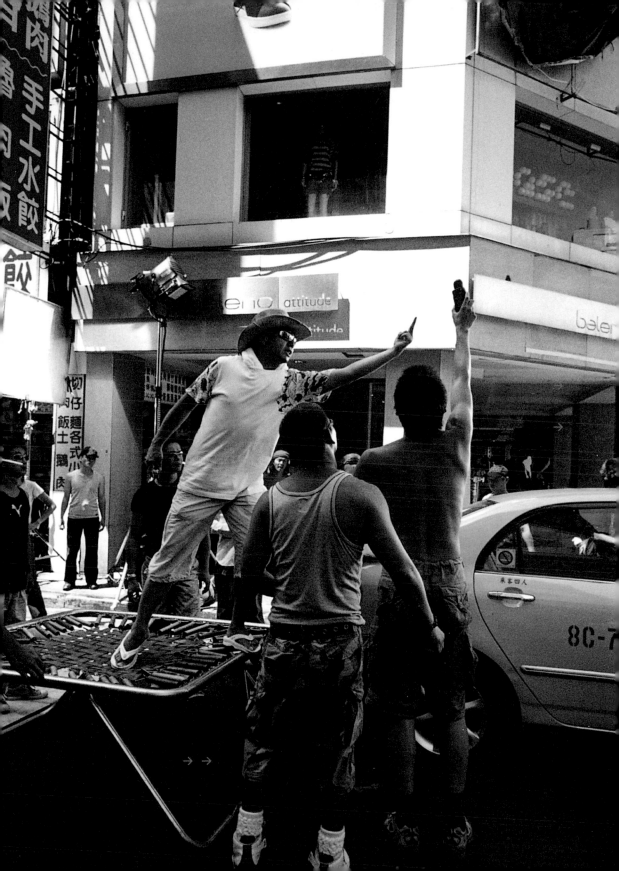

楊祐寧，外號祐祐，自從《十七歲的天空》大紅之後，堪稱國內最受矚目的新生代男演員之一，不過若你要問我他私下到底是個怎麼樣的人？經過一個半月的拍片相處之後，我會告訴你：他是個愛衝浪的大小孩！

由於拍電影是一場一場戲的漫長等待，每個演員有時候早上七點來片場，早上把他的戲份拍完之後，下午他就可以先離開，這時候，祐祐要幹嘛呢？「耶！我要去衝浪！」這就是他最常做的事，早上來拍片時，他會開自己的車，車上裝了一塊衝浪板，等戲份一拍完，立刻衝去金山或宜蘭，追浪去也！

但他也不是天天都可以如此愜意，畢竟他是本片的男主角，很多時候早上拍完一場戲，他就必須等到下午五、六點才有他的戲份，這時候他要幹嘛呢？嘿嘿，除了跟工作人員搞笑、惡作劇之外，他最愛的就是玩益智遊戲。這種遊戲聽起來簡單？玩起來可不簡單，常常玩了好幾天都沒有解出來。

→ →

在這次的拍片過程中，祐祐可以算是參與最多的演員，他
早在電影籌備初期，就已經開始和DJ討論劇情、對白，由
於他是主角，每場戲幾乎都有他的戲份，所以每一天都跟導演一起試戲，兩人有著非常深厚的感情與默契，導演也常去他
家開的涮涮鍋店吃大餐。「我覺得DJ在導演的功力上，
似乎比《十七歲的天空》那時又進步了許多」，祐祐每次
談到《國士無雙》這部片，都對導演讚譽有加。至於他自
己，自從《十七歲的天空》走紅之後，拍片也是一檔接一檔，幾乎沒閒著，最近也接了香港的電影，也勤練英文，希望
有朝一日可以朝國際發展，成為另一個亞洲跨國巨星。

祐祐是個活潑、體貼的大男生，喜歡炒熱氣氛，在片場像
是個大小孩不斷跑來跑去，到處與工作人員嬉鬧，但他其
實對自己有很大的期許，「我喜歡跟各類型不同的導演合
作，學習更多東西，不停累積經驗，讓我的演員生涯能有
更大的突破。」對他來說，未 來 是 沒 有 限 制 的 ， 就 像 永 不 止 息 的 海 浪 。

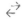

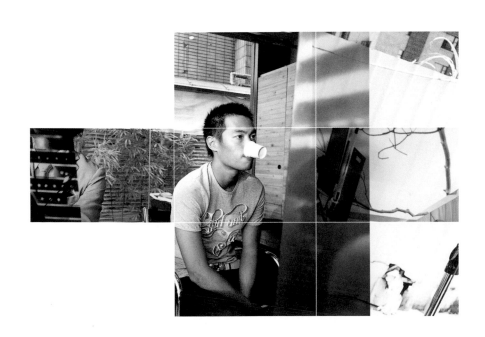

是好運還是壞運？吳樂極成了警察和詐騙集團的雙面諜。

在黑道與白道之間，是警方臥底，也是名流，是苦無固定演出機會的臨時演員，有時又是路邊攤老闆……
千變萬化的身分，是否讓他迷失呢？
他必須找到自己生存的空間，還要追求可愛的甜心主播，過著非常忙碌緊湊的生活。。。。。

→ → ▶ 一天要替換很多角色的祐祐　2005.09.18

轉指算來，國士無雙已經開拍感覺快要天長地久的時間了，不過為求畫面精緻，場面浩大，演員表現狂讚，還是必須天長地久久更久，至少要拍到九月底才能殺青（如果颱風不要再來妨礙拍片的話）。

招指一算，從八月八日開拍至今，已經一個月又二十多天了。這中間只休息過三天，所以詳細的拍攝日至少有個四十天，以台灣一般電影製作檔期來說，算是很長的了，再加上大家拍攝的時候都是一條命不要，反正十八年後還是一條好漢的拼命三郎，少不得生理機能開始出狀況……包括導演陳映蓉、主角楊祐寧、副導DAVID、助導LINDA………族繁不及備載，今天拍片每個人身上都是到處紅腫淤青，有的人是被打傷的，有的人是去刮痧，有的人是重感冒，有的人是中暑，總之每個人都有一本難念的生病經，但唯一共通的，就是再痛再累再想睡覺，都要先拼著把電影拍完再說！

今天的場景堪稱本片最浩大也最難執行，因為要在西門町昆明街與峨眉停車場交叉路口封街拍片！那可是台北市前幾名車流量最大、人行數量最多的路口，可想見封街難度有多大。儘管製片組早在一個多月前就申請了封街拍片的行政命令，但今天拍片時，還是每隔十分鐘就有警察來詢問找碴，甚至還出動到二線二星的高級督察，不停地來「關心」一下。追根究底，就是因為不停有好心的駕駛人打電話去警廣狂罵，害得警察被上頭叮包，所以他們只好來「關心」我們。好在，我們有行政命令當護身符罩著，再加上笑臉陪警察的好功夫，也就安安穩穩地從早上七點一路拍到下午兩點，沒有被趕走，當然在此要跟當天被車流堵塞的駕駛人道個歉，反正一年國片也沒拍幾部，就請你們多多體諒我們這些熱血拍片青年囉！

今天要演的戲是祐祐與配角阿龍在西門町追逐，結果造成連環車禍，不只好幾部車撞在一起，連摩托車騎士都撞飛起來，飛越一輛計程車掉到地上。

→ →

124

連環車禍本來是假的，都是我們自己帶去的車排成一列，
但因為開車的武行太入戲，假戲真作，把車頭保險桿撞凹
了一大塊，偏偏撞倒的車不是別台，正好是DJ的車，害她當場心痛至死，還好武行功夫高有內力，後來偷偷把保險桿敲
回原狀，才讓我們可憐的導演驚魂再定，繼續導戲。

摩托車騎士飛起來要怎麼拍呢？難不成武行有輕功？當然
不是，只要你有一根高梯子，一張彈簧跳床，再加上海綿
軟墊，就可以成為飛越計程車橫死街頭的摩托車騎士（危
險動作請勿模仿）。只見武行爬上梯子，奮力跳下，又從彈簧床上飛起，飛越計程車掉到軟墊上，真是驚險！可惜導演
一喊卡，武術指導就說飛得不夠高，要重飛，於是橫死街
頭的騎士不斷復活，一直重飛，看的都很累。

這故事告訴我們，復活不一定是好事，有時候還是死了就
算了……嗯，不是！拍攝電影時，不管角色再小、戲份再少，都是十分辛苦的。

↻

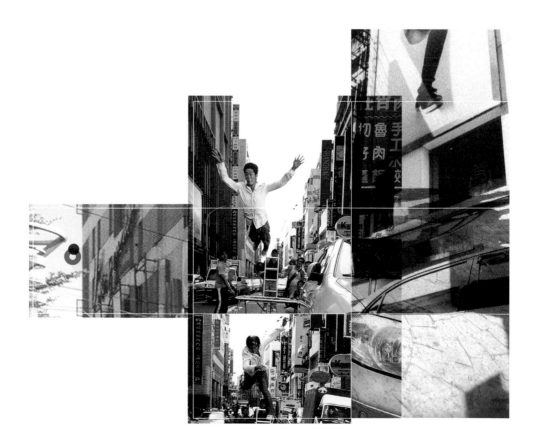

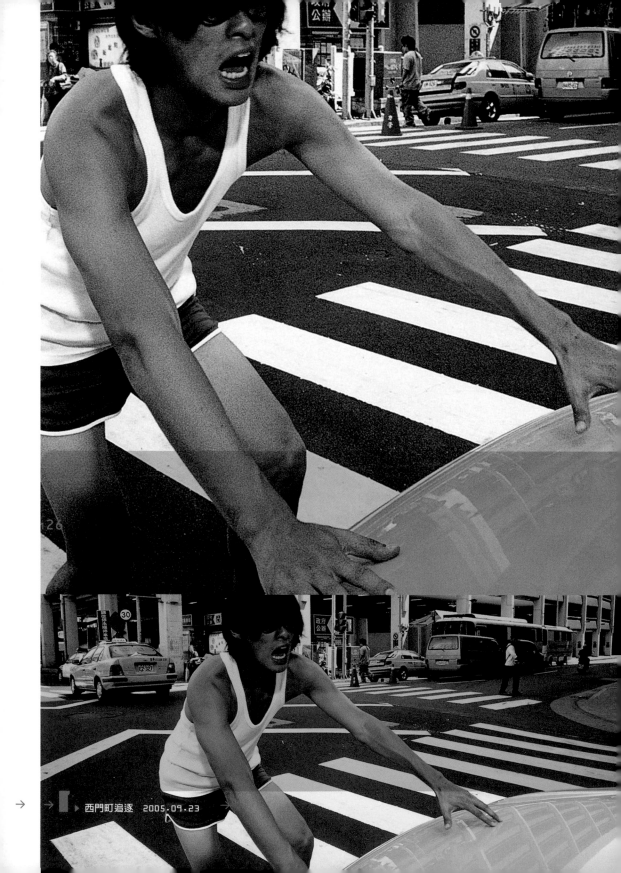

126

常言說的好，想在台灣拍電影的人是瘋子，而我們這群人數高達四十人的瘋子群，在歷經兩個月的不眠不休之後，終於等到這句話：「**謝謝各位！殺青了！**」

當這具有魔力的字眼一從導演口中說出，大家的眼中似乎閃耀著一些什麼東西，那是由感動、喜悅、失落、悵然所組成的複雜情緒。

我們曾經很努力，我們曾經很疲累，我們曾經對彼此有誤解與不滿，我們曾經一起經歷過太多的風雨與日夜，但一旦這個魔力的字眼出口，這一切曾經，都真的只是曾經了。這兩個月瘋子一般的生活，成為了一個值得被收藏的記憶，收在箱子裡，歸檔收納，然後再也不會重現。

我們共同的生活經驗，成為一秒二十四格的底片，儲存在電影裡面，當觀眾看著電影，嬉笑怒罵的同時，我們在看的是我們的曾經。我們會記得哪一幕楊祐寧笑場，哪一幕冬冬被揍，哪一場詐騙集團很搞笑，哪一場拍得很驚險，哪一場NG了幾十次，這些經歷是獨一無二的，沒有別人知道，只有我們知道，只有我們這群瘋子知道。

當夢想成為回憶，當辛苦變成過去，生命開始變得輕盈。

→　→

今天晚上，整個劇組拉到林森北路，不是要拍外景，而是
要去錢櫃唱歌。平常看習慣了攝影師、燈光師光著上半身，突然看到每個人都穿的帥氣美麗，有一種頗不習慣的感覺。
在二十個人的包廂裡，我們擠了四十人，划拳喝酒大聲唱
歌，氣氛很HIGH，也許是因為大家知道短期之內，都很
難再見到彼此了吧。

每段旅程都有結束的時候，當句點畫下，每個人就開始各奔東西：有人要接著去上海、西藏拍片，有人要去當餐廳服務
生餬口，有人要開始剪接後製，有人要準備面對失業的茫
然。這就是電影，因為一個瘋狂的原因讓一群陌生人聚在
一起，在稍微熟悉彼此之後，卻又立刻消失在茫茫的人海
中。

有點感傷，有點失落，唱歌唱到一半，大家都還很HIGH的時候，我就默然離開了。

我不喜歡感情太好因為害怕離別感傷。

走出錢櫃，騎上摩托車，**電影拍完了，我失去了方向。**

終於等到導演這句話：「謝謝各位！殺青了！」

每段旅程都有結束的時候，當句點畫下，每個人就開始各奔東西，有人要去哪裡、哪裡拍片，有人要開始剪接後製，

有人要去當餐廳服務生餬口……。。。。。。。。。。。。。。。。。。

我們共同的生活經驗，成為一秒二十四格的底片，儲存在電影裡面……。

▶ 後製 /

[開始接生！：剪接]

經過無休無息、日以繼夜的拍攝工作後，殺青之後的電影進入下一階段製作：影片剪接。影片剪接，也有人說是影片編輯，顧名思義，就是把拍好的鏡頭、片段重新組合，將故事完整呈現出日後給觀眾看的樣子。

剪接師的責任可大可小，依照導演的工作方式來定位他的功能，有的剪接師只負責選 take，也就是導演在現場覺得OK的鏡頭，抓出來，依照場記表上的鏡號順序做排列，導演再和剪接師決定每個鏡頭停留的長度，以此決定全片的節奏；有的剪接師喜歡在看完劇本後，自己從導演拍回來的畫面中重組說故事的方式，不拘泥於 OK take 或 NG take，依照自身對畫面的敏感度來安排每一場戲的敘述方式與節奏。這兩種工作方式的選擇，完全由導演與剪接師決定，只要兩人之間對故事的認知與影片長度、節奏有一樣想法，對剪出來的影片有相同的想像，就可以選擇任一種喜歡的方式工作，再就細微部分做修正。

這次來幫《國士無雙》操刀的剪接師叫李棟全，是目前香港最紅的新一代剪接師。他是個電影狂，幾乎什麼電影都看過，進入電影幕後製作很久，幾乎什麼工作都做過，這幾年才開始專心做剪接，包括香港新導演彭浩翔的作品，與名導演陳可辛暨《甜蜜蜜》之後十年，再導的長片《如果 愛》都是他的剪接作品。

132

→ →

阿全人高馬大，但對長時間待在小小的剪接室卻十分適應。因為他自己從影經驗豐富，對畫面組合很有想法，所以導演DJ決定先讓阿全自己玩畫面，初剪時他每隔兩三天來看一次，等剪完第一版，兩人就全片討論是否須調動場次，及細修戲的內容與節奏。阿全讓大家心服口服的表現是，剛來台灣剪片時，因為影片殺青時間跟規劃參加的第一個國際市場展時間太近，所以阿全只有二十四小時要剪出一個五分鐘的片花，吸引國外買家。阿全一下飛機二話不說就坐進剪接室，聽製片把想介紹的故事大綱與重點說一遍之後，就開始找畫面，憑自己的想像用畫面說故事，結果這個五分鐘的片花，也是影片第一次以影像示人的片段，令看過的人都留下深刻印象，並十分期待看到完整的全片。

這是阿全第一次參與台灣影片的剪接工作，之前除了在香港，他去過大陸跟韓國剪接片子。阿全說，因為喜歡和年輕導演合作，幾年前來過台灣做短暫的技術交流，對台灣印象不錯，加上之前看過《十七歲的天空》，覺得是很新鮮的台灣電影，所以才想參加這部片子。來台期間，因為香港還有三支片子的剪接工作同時進行，所以他可是十足的空中飛人！

CATCH ME A CATCH

讓好電影被看到的 **5**種方法

撰文／山水國際娛樂行銷經理　楊駿閔

「一個臨演，**2**名警探，**3**位神秘證人，還有傳說中的詐騙教父將要重出江湖。
台灣觀眾最熟悉的詐騙集團無所不在，但是沒有人見過他們的廬山真面目 ⋯⋯。」
這些，我們在電影《國士無雙》裡要通通給你看清楚 ⋯⋯ 但是這一篇文章不是講這件事。

行銷一部電影，尤其是一部國片，可能很多人的第一個念頭是：「你瘋了！有什麼好做的？」然後就告訴你一百個國片會失敗的理由。各位大德覺得我們有上進心也好，瘋了也好，是傻瓜也好，山水國際娛樂的信念是：「只要是好電影都會有人看，只要努力就有機會！」這是我們一直相信的理念。我們也很高興，在上一部所負責行銷的影片《宅變》工作過程中，證明了我們的想法是有機會成功的。

這次《國士無雙》我們有陳映蓉導演，以及國內最有活力的製片公司「三和娛樂國際」合作之下一起進行拍攝及行銷的合作，其實，行銷這部土生土長的電影《國士無雙》的籌備過程概念很簡單，進行起來其實是一個很繁複的工作，所要抓住的，就是以下幾個重點：

重點一：開拍前充分溝通，決定電影的賣點。

　　電影是娛樂也是藝術，觀眾希望得到的是100分鐘的情緒高潮，或是認同導演對世事的看法都有可能，而不同的電影就要給觀眾不同的滿足，開拍前就要想好，免得血本無歸。

重點二：從觀眾的渴望出發，滿足觀眾的慾望。

　　花錢的是老大！這說來很俗氣，但是觀眾好歹花了300元進影廳，總是要給他們一個交代。做行銷的可以是傻子，為了吸引觀眾注意，必須耍花槍跳肚皮舞在所不惜，但觀眾不是笨蛋，所以一定全力以赴取悅他們！讓他們知道：這是一部好片，這是一部他們看完可以帶著滿足的笑容走出戲院的電影，這是對好電影負責，也是對觀眾負責。（不知道觀眾看到了我們的信念有沒有很爽？）

→ →

重點三：創意天馬行空，電影可以不只是電影。

　　它可以是一個媒介，一個平台，甚至單純到只是一個商品……端看你怎麼發揮跟定義，創意可以是簡單的，抓住一個重點竭力發揮，也可以把很多的行銷創意一起結合，只要抓住觀眾想要什麼、會喜歡什麼，時時update一般大眾的最新喜好，電影可以無盡發揮，天馬行空發展出不同的概念。

重點四：找到志同道合的夥伴。

　　除了公司行銷工作夥伴，一起行銷的贊助夥伴也是十分重要的，贊助商除了提供實體的贊助外，雙方一同分享行銷資源，也能達到十分強大的效果。像之前《宅變》與國內手機龍頭廠商「OKWAP英華達」的合作，除了實體互相的資源利用及贊助，更可以幫助電影提升能見度，異業間的結盟所擦撞出的力量是很強大的。

重點五：感恩的心。

　　做行銷的人，最重要的是要有一顆感恩的心：要感謝身邊所有的人在需要他們的時候幫忙，還要感謝衣食父母──也就是觀眾對影片的支持，感謝贊助商願意相信行銷人員的片面之詞（因為當他們答應贊助時，影片都還沒拍完，甚至還沒拍）。行銷的努力都是為了吸引大家到戲院支持影片，以國片而言，單靠電影公司孤獨的努力，一部好電影是很難被觀眾看到的，因此，要行銷一部好電影，必須要有多方的配合，這時身為行銷team的成員就要懷有一顆感謝的心，誠懇的心才能夠獲得觀眾的信任，才能夠讓之前支持我們的好朋友們跟我們一起走下去。

　　這顆感恩的心，除了給觀眾、給贊助商、給親朋好友，當然也是要懷著這顆感恩的心來面對長期工作的夥伴們！山水電影雖然成立時間很短，幾個成員CATHY、VIVIAN、JOAN、JEFF及製片工作人員的團結合作，都是讓一個影片行銷成功的因素。「團結力量大」，這句話也許很老套，卻不是假的！

《國士無雙》終於要呈現在大家面前了，這不但是製片工作人員的努力，也是行銷人員的辛苦結晶，請各位觀眾們笑納，山水電影會繼續將好片行銷給大家！

● 天心

天心堪稱是《國士無雙》所有卡司中名氣最大也最資深的藝人，因此在片場很有大姊大的氣勢。在演出時的她非常認真，對於化妝、造型都是一絲不苟，不能容忍一絲錯誤，而在演戲時，更會不停地與導演討論各種不同的表演方法，務求在銀幕上的表現盡善盡美，可以說是個有著處女座工作態度的藝人。

天心在《國士無雙》裡演出一個美麗女打仔，剛開始大家心中還在狐疑她到底會不會打？不知道是不是要全部用替身套招？沒想到武戲一開始，天心矯健的身手，當場嚇死YOYO和東東，她踢腿踢的可是比兩個大男人都高，轉身俐落的程度，比起當年最紅的女打仔楊紫瓊也不遑多讓，不禁讓人遐想，天心以後會不會變成台灣的安吉莉娜裘莉，當然，天心的嘴唇沒那麼厚啦！其實天心有著這樣令人激賞的武打表現不是沒有原因的，她可是舞蹈系出身，所以身體協調度之好當然不在話下。

最讓人印象深刻的武打戲，就是在釣蝦場與黑道火拚的場景，那時她打遍整個釣蝦場，飛踢、迴旋踢、正拳、反扣、擒拿手，各式各樣招式盡皆出籠，其中最驚險的是一場黑道飛踢玻璃的戲，天心就站在玻璃旁邊，當玻璃碎裂，飛濺四周，天心當然是首當其衝，雖然她表面上鎮定非常，還很帥氣地比了個出拳的架勢，但等到導演一喊卡，她馬上就大叫：「導演太恐怖了拉！我要加保一千萬！」

除了武打之外，天心這次還演出場面最浩大的一場「舞戲」，在中山堂大廳與金勤跳起「探戈」，為了這場舞，他倆可是三個月前就開始勤練探戈，到了演出當日，攝影組借了租金超貴的器材POWER POD，少不了要作個一鏡到底的從天而降大氣勢鏡頭，所以他們當然不能出錯，不只要謹記舞步，還要記得演出動線，再加上有數百人在旁觀看，他們心中更是緊張得不得了。還好，在第一次的出錯之後，接下來他們就進入狀況，優美的姿態，華貴的舞步，把整個中山堂點綴得如同貴族舞會一般，非常的有FEELING！

喜劇表演百科全書 —— 金勤

這傢伙絕對是一個非常認真的人，不過他認真的目標，是「搞笑」。

這次金勤在《國士無雙》扮演的角色，是詐騙集團的總監，穿上了名牌西裝，梳了個油亮髮型，金勤赫然老成了幾歲，儼然是個成熟智慧型的罪犯。不過誇張的表情，絕妙的肢體動作，仍然不變，絕對還是讓觀眾忍俊不住，如果你在片場仔細觀察，就會發現他的每一根汗毛舒張，每一次鼻孔開闔，可都是花了十足力氣在作戲呢！

上次和陳映蓉合作《十七歲天空》，讓金勤喜劇天分全部展現，雖然只是配角，但亮眼的表現，讓他的知名度節節上漲，雖然不及楊祐寧，但談起搞笑的功力，如果他認了第二把交椅，楊祐寧也不敢自認第一把。

在銀幕上，金勤是個搞笑功力十足的演員，真實生活中的他也經常在表演，因為他目前是淡水國中的表演老師，把自己一身表演細胞傳授給小朋友。拍戲的時候，他總是往返於片場和學校之間，非常辛苦。

雖然金勤在銀幕上看似輕鬆好笑，但喜劇演員的背後其實是非常辛苦的，除了熟記每一句台詞之外，還必須仔細思考每句台詞之間，他要用怎樣誇張的表情和動作去逗弄觀眾大笑，與一般演員只要將情緒真實地呈現出來，難度高上許多。因此在片場裡，你總是會不時看到金勤先是認真的抱著一大本劇本，猛背台詞，接著又開始一個人表演許多古怪誇張表情，簡直就是活生生的喜劇表演百科全書。

他認真的程度，尤以在演出中山堂宴會那場戲時可見一斑，那次他必須與天心搭配跳探戈，旁邊又有數百位臨時演員在觀看，金勤心中的緊張達到最高點，甚至在廳堂外的走廊，獨自一人拿起掃把當舞伴狂跳舞！看到那個景象，所有工作人員都不由得會心一笑，但也佩服他的敬業和認真。

吳樂極 → 楊祐寧	Gene Wu → Tony Yang	李東昇 → 卜建平	Li Dong-shan → Pu Chien-ping
劉星 → 天心	Star → Tien Hsin	張先生 → 褚雲	Mr. Chang → Chu yun
安守信 → 金勤	Astin Ang → King Chih	照片中神秘男子 → 丁立宏	Mystery Man in the Picture → Alex Ding
王子 → 李振冬	Prince → Tsuyoshi Abe	局長秘書 → 袁以沛	Secretary of Chief Police Officer → Daniel Yuan
張知其 → 葉羿君	JC Chang → Jaline Yeh	郭達英 → 邱康寧	Guo Da-ying → Tony Chiu
小敏 → 林孟瑾	Ming → Adrian Lin	郭夫人 → 王志君	Mrs. Guo → Gisele Wang
拉B → 阿Ken	Le B → Ken Lin	警局發言人 → 薛立人	Spoke man of Police Department → Hsieh Li-jen
打鬼 → 黃泰安	Buster → Huang Tai-an	緝毒警員 → 邱金虎	Drug Division Officer → Chiu Chih-hu
觀音 → 葛西健二	Bodhisattva → Kenji Kasai	方警員 → 陳國慶	Officer Fang → Chen Guo-chin
林光遠 → 陳奧良	Yuan → Eric Chen	馬警員 → 陳勇廷	Officer Ma → Chen Yun-ting
歐陽雄 → 李光壽	Onyang Xion → K.T. Li	專案警員A → 高志彥	Officer A → Kao Chi-yen
詐騙集團主任 → 鄧安寧	Fraud Org. Super → Teng Ang-ning	專案警員B → 吳政諭	Officer B → Wu Chan-yu
六根 → 林美秀	Lucky 6 → Lin Mei-show	專案警員C → 李英宏	Officer C → Lee Yin-hung
金貴 → 夏靖庭	Mr. G → Hsaun Jin-ting	朝代主播 → 鄭一品	Dynasty News Anchor → Cheng Yi-pin
片場導演 → 陳玉勳	Shooting Scene Directo → Chen Yu-hsiun	新聞主播A → 陳妍潔	News Anchor A → Chen Yen-chieh